KB067415

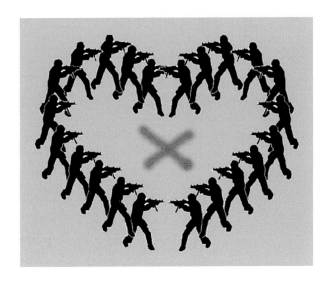

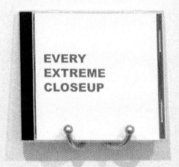

EVERY
EXTREME
CLOSEUP

뉴미디어 아트

마크 트라이브/리나 제나 지음 황철희 옮김

마로니에북스 TASCHEN

차례

디지털 시대의 미술

"우리는 컴퓨터에서 탐색한 것을 인터넷으로 표현한다.
인터넷에서 사용자가 우리의 작품을 관람할 때,
우리는 그들의 컴퓨터 안에 존재한다. 작품으로
누군가의 컴퓨터 안에 있다는 것은 명예로운 일이다.
이때 우리는 인터넷 사용자와 아주 가까워진다.
컴퓨터는 사람들의 마음속으로 들어갈 수 있는
장치라고 생각한다."

'조디'의 더크 페스만

1. 조디
1995년, 웹사이트

2. 한나 회흐
흥청거리는 바이마르공화국 최후의 문화적 시기를
다다의 칼로 절단하라
Schnitt mit dem Küchenmesser Dada durch die letzte
Weimarer Bierbauchkulturepoche
1920년, 콜라주, 114 × 90cm
베를린, 신(新)국립 미술관

1993년 닷컴 열풍이 시작되었을 때 조안 힘스커크와 더크 페스만이라는 두 유럽인은 캘리포니아의 실리콘밸리를 방문하고 돌아와서, 현란하게 움직이는 녹색 문자와 깜빡이는 이미지들을 웹에 구현하여 미술로 승화하려는 의도로 〈jodi.org〉를 만들었다. 그것은 웹의 시각적 언어를 파괴하는 듯이 보였다. 힘스커크와 페스만은 사진 이미지, 잡지, 신문의 활자를 주로 사용하여 작업했던 다다이스트들처럼 여러 매체에서 수집된 이미지들과 HTML 스크립트를 혼합하는 방식을 취했다. 〈jodi.org〉는 인터넷이 단순히 새로운 형식으로 정보를 전달하는 것이라는 일반적인 생각을 바꾸었다. 인터넷은 유화 물감, 사진, 비디오처럼 미술의 재료가 될 수 있다. 〈jodi.org〉는 다른 뉴미디어 아트처럼 예술적 목적을 위해 신생 기술을 사용했다.

1994년은 미디어 기술과 디지털 문화가 연결된 결정적인 시기였다. 넷스케이프사는 최초의 상업용 웹브라우저를 개발하여 컴퓨터를 이용한 네트워크로 인터넷의 발전 방향을 세상에 널리 알렸다. 학술계에서는 사적인 의사소통이나 출판, 상업 등을 위한 일반적인 매체로 사용했다. 넷, 웹, 사이버스페이스, 닷컴 등의 용어는 국제적인 관용어가 되었다. 공산품에서 정보 경제로, 계급 조직에서 네트워크 분배로, 지역 시장에서 국제 시장으로 주된 사회적 경향이 바뀌고 있었다. 사람들은 인터넷을 각각 다르게 사용한다. 기업가에게는 부를 축적하는 지름길이고 행동주의자에게는 정치적 목적을 위해 민심을 모으는 수단이며 거대 매스컴에겐 컨텐츠를 배포할 수 있는 새로운 방편이다. 거대 매스컴은 CD-ROM과 웹 등의 디지털 출판을 '뉴미디어'란 용어로 표현한다. 기존의 매체를 이용하는 기업에게 이런 신생 기술들은 신문이나 텔레비전 등의 전통적인 형태에서 벗어난 쌍방향 멀티미디어 같은 새로운 형태를 가리킨다. 미국에서 많은 잡지사와 방송국을 소유하고 있는 허스트 같은 주요 미디어 회사들은 1994년 '뉴미디어' 분야를 세분화하고 뉴욕 뉴미디어 협회라는 단체를 처음으로 조직했다. 그 무렵 미술가와 큐레이터, 비평가들은 '뉴미디어 아트'라는 용어를 쌍방향 멀티미디어 설치작품, 가상현실 공간과 웹을 기반으로 한 미술 등 디지털 기술을 사용한 작품에 사용하기 시작했다.

'뉴미디어 아트'와 그보다 전에 분류된 명칭인 디지털 아트, 컴퓨터 아트, 멀티미디어 아트, 쌍방향 아트 등의 단어는 서로 바꿔서 사용할 수 있다. 그러나 이 책에서는 '뉴미디어 아트'란 용어를 새로운 미디어 기술과 문화적, 정치적, 미적 가능성을 묘사하기 위해 사용한다. 우리는 뉴미디어 아트가 '아트 & 테크놀로지'와 미디어 아트 사이에 있다고 인식한다. '아트 & 테크놀로지'는 전자 예

1950 — 최초의 상업적 컴퓨터 생산-미니애폴리스 엔지니어링 리서치 어소시에이츠가 ERA 1101 제작

1954 — IBM 사용자들의 그룹인 '셰어'의 첫 번째 모임

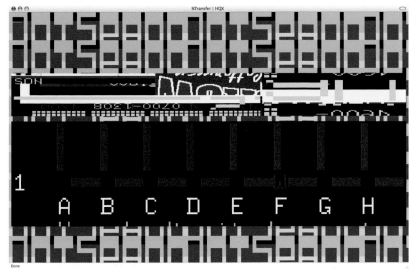

술, 로보틱 아트, 유전자 예술 등 새롭지만 미디어와는 관련 없는 일상적인 기술을 사용한 것들을 주로 가리킨다. 미디어 아트는 비디오 아트, 방송 예술, 실험 영화 등 미디어 기술을 혼합한 미술의 형태인데 1990년대부터는 이들이 더 이상 새로운 형태의 미술로 받아들여지지 않았다. 그래서 뉴미디어 아트는 이 두 영역이 만나는 곳이라 할 수 있다. 우리는 이 책을 '뉴미디어 아트'라는 용어가 널리 사용되던 1994년 이후 제작된 영향력 있는 작품들에 초점을 맞추고 뛰어난 개념적 세련미, 기술 혁신 또는 사회적 타당성을 보여주는 데 목적을 두었다.

무엇을 미디어 기술로 간주하는가는 매우 어렵다. 인터넷은 대부분의 뉴미디어 아트 프로젝트의 중심으로서 다양한 특성을 지닌 요소로 구성되었고 컴퓨터 하드웨어와 소프트웨어의 끊임없는 조합으로 변화를 계속하고 있다. 서버, 라우터, 개인용 컴퓨터, 데이터베이스 프로그램, 스크립트와 파일 등 모든 것들은 HTTP, TCP/IP, DNS 같은 프로토콜로 관리된다. 뉴미디어 아트에서 주목할 만한 역할을 하는 다른 기술로는 비디오와 컴퓨터게임, 감시 카메라, 휴대전화, 소형 컴퓨터, GPS 장치 등이 있다. 그러나 여기서 거론된 기술들이 뉴미디어 아트를 정의한다기보다는, 반대로 이러한 기술들을 비평적이나 실험적인 목적으로 개발해보려는 뉴미디어 아티스트들의 노력이 뉴미디어 아트를 새롭게 정의한다고 볼 수 있다. 예를 들면, 미 연방수사국에서 사용하는 것과 비슷한 보안 소프트웨어인 RSG는 미술 자료를 시각화하는 도구가 되었다. 소프트웨어를 창의적으로 사용하기 위해 탐구한 것 말고도 RSG는 보안기술과 그 쓰임새에 대한 비평을 발전시켰다.

미술사적 전례

새로운 문화 형태, 새로운 기술, 익숙한 정치 이슈에 대한 새로운 접근법 등이 역사적인 결과이듯이, 뉴미디어 아트 역시 미술의 역사에 뿌리를 두고 있다. 뉴미디어 아트의 개념적, 심미적인 본질은 1920년경 몇몇 유럽 도시에서 시작되었던 다다이즘에서 찾을 수 있다. 취리히, 베를린, 쾰른, 파리, 뉴욕 등의 다다이스트들은 제1차 세계대전이 일어나게 한 자기파괴적인 부르주아의 오만함을 인식하면서 불안함을 느꼈다. 그들은 새로운 예술적 시도와 아이디어들을 과격하게 실험하기 시작했는데, 그중 대부분은 20세기 내내 다양한 형태와 인용으로 다시 나타났다. 다다이즘이 전쟁의 산업화, 문자와 이미지의 기계적 재생산에 대한 반발이라면 뉴미디어 아트는 정보기술 혁명과 문화 형태의 디지털화에 대한 반응이다.

3. RSG
준비된 플레이스테이션 Prepared PlayStation
2005년, 비디오게임을 조작

4. 로이 릭텐스타인
아, 아마도 M-Maybe
1965년, 캔버스에 마그나, 152×152cm
쾰른, 루트비히 미술관

5. 톰슨&크레이그헤드
트리거 해피 Trigger Happy
1998년, 웹 기반의 비디오게임

3

포토몽타주, 콜라주, 기성품, 정치적 퍼포먼스뿐만 아니라 관객들에게 풍자와 불합리성을 자극적으로 사용했던 것까지 뉴미디어 아트에서는 다다이스트의 다양한 방법들이 다시 나타났다. 슈 리 쳉의 〈브랜든〉이나 다이앤 루딘의 〈유전적 응답 3.0〉(2001)처럼 차용되고 파손된 이미지와 문자가 병치된 작품들은 라울 하우스만, 한나 회흐, 프란시스 피카비아의 콜라주를 생각나게 한다.

마르셀 뒤샹의 기성품들은 알렉세이 슐긴의 〈WWWArt 어워드〉에서부터 RSG의 〈준비된 플레이스테이션〉까지 마음대로 가져다 쓸 수 있는 무수한 뉴미디어 아트의 창작을 예고했다. 미술과 정치 운동의 경계를 모호하게 했던 조지 그로스, 존 하트필드 같은 베를린 다다이스트는 일렉트로닉 디스터번스 시어터의 〈플러드넷〉이나 프란 일리히의 〈보더해크〉(2000~2005)와 같은 행동주의 뉴미디어 아트의 선구자였다. 취리히의 볼테르 카바레에서 에미 헤닝스, 리하르트 휠젠베크 등이 하던 퍼포먼스는 알렉세이 슐긴과 케리 페퍼민트 같은 뉴미디어 퍼포먼스 아티스트를 위한 발판이 되었다. 그리고 휴고 볼의 부조리 음성시는 라디오퀄리아의 〈프리 라디오 리눅스〉에서 들을 수 있다.

팝 아트 역시 중요한 선구적인 역할을 했다. 많은 뉴미디어 아트 작품들이 팝 아트의 회화와 조각에 기원을 두고 있으며 광고

문화와 결속되어 있다. 팝 아티스트 로이 릭텐스타인이 그의 회화에 만화 이미지를 재현한 것과 같이 2인조 뉴미디어 아티스트인 톰슨 앤 크레이그헤드는 〈트리거 해피〉(1998)에 '스페이스 인베이더'라는 비디오게임을 사용했다. 만화책과 그 외의 인쇄매체들에 사용되는 벤데이 점을 릭텐스타인이 그대로 모방한 것은 픽셀 단위로 힘들게 이미지 작업을 하는 이보이 같은 아티스트들의 출현을 예견하는 것이다. 팝 아티스트들은 만화책, 광고, 잡지 등을 캔버스에 그린 유화 같은 '고급미술'로 재생산하여 자신들에게 감명을 주었던 대중문화와 거리를 두었다. 반대로 뉴미디어 아티스트는 미술 세계의 관습에 적절히 맞아 떨어지는 형태로 바꾸어 작품을 만들기보다는 그들이 차용한 매체(예를 들면 비디오게임)를 그대로 사용하는 경향이 있다.

팝 아트가 회화와 조각의 기술에 집중적으로 관심을 보인 것에 반해 뉴미디어 아트의 중요한 선구자인 개념미술은 사물보다는 아이디어에 초점을 맞추었다. 뉴미디어 아트는 저절로 개념적인 미술이 되기도 한다. 예를 들어 존 F. 사이먼 주니어의 〈에브리 아이콘〉(1996)은 32×32칸의 격자 내에서 모든 가능한 이미지들을 영구적으로 재현할 수 있도록 프로그램되어 있는 자바애플릿(웹브라우저에서 실행되는 프로그램)을 포함하고 있다. 로렌스 와이너의

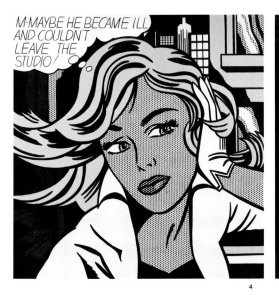

The coming into being of the notion of "author" constitutes the privileged moment of individualisation in the history of ideas, knowledge, literature, philosophy, and the sciences. Even today, when we reconstruct the history of a concept, such categories seem relatively weak.

'부정확한 물질의 설명'(예를 들면 1964년 작 〈벽돌 벽으로 던진 외장 에나멜 1쿼트〉)을 굳이 미술 작품으로 이해할 필요가 없는 것처럼, 사이먼의 〈에브리 아이콘〉은 이해하기 위해 보는 작품이 아니다.

　　뉴미디어 아트는 비디오 아트와 아주 유사하다. 미술사조로서의 비디오 아트는 1960년대에 '포타팩' 같은 휴대용 비디오카메라가 등장하면서 활성화되었다. 이전에는 소수의 아티스트만이 비디오 아트 작업을 했었다(백남준이 대표적인 인물이다). 저렴한 비디오 장비들에 매혹된 아티스트로는 존 조나스, 비토 아콘치, 윌리엄 웨그만, 빌 바이올라, 브루스 나우만 등이 있다. 한 세대가 지난 후, 웹브라우저의 출현은 뉴미디어 아트가 미술사조로 태어나는 데 촉매 역할을 했다. 비디오 아티스트가 휴대용 비디오카메라를 이해한 것처럼 뉴미디어 아티스트는 인터넷을 기술과 문화의 변화 관계를 탐구할 수 있는 예술적 도구로 이해했다.

미술사조로서의 뉴미디어 아트

　　1970년대엔 개념미술, 페미니즘 미술, 대지미술, 미디어 아트, 행위미술 등 뚜렷한 미술사조들이 있었으며 1980년대에는 미술

시장이 과열되었고 소규모 미술사조들이 범람했다. 이들 중 신표현주의와 신개념주의 같은 미술사조는 미술사에서 이전의 포스트모던을 회복하려는 움직임이었다. 블랙 먼데이(미국 증권시장이 폭락한 1987년 10월 19일)의 영향으로 미술시장의 붕괴를 맞이한 후, 소규모 미술사조들은 활동력을 상실했으며 1990년대에는 눈에 띌 정도의 공허함을 남기고 사라졌다(정치적 정체성을 띤 대형 사진이 유행하기는 했다). 순수미술 석사과정이 늘어나고 미술관이 확산되었으며 현대미술이 번성했으나 뚜렷이 정의할만한 미술사조로 응집되지는 못했다. 비평가, 수집가, 미술가들이 회화는 죽었다고 선언했고 비디오 아트, 설치미술이 여러 나라의 미술관과 비엔날레를 차지했다. 20세기 말에 뉴미디어 아트는 이러한 붕괴를 딛고 출현했다.

　　1994년부터 1997년 사이에 넷 아트가 처음으로 독일 카셀에서 열린 도쿠멘타 X 전시회에서 선보였고 뉴미디어 아트는 상대적으로 다른 미술 세계와 고립된 위치에 있었다. 이메일과 웹사이트는 뉴미디어 아트의 전시와 프로모션, 토론을 위한 대안이었고 현대미술과 디지털 문화 세계를 동시에 경험할 수 있는 온라인 미술의 장을 형성하게 되었다.

　　그러나 인터넷과의 밀접한 관련성 때문에 뉴미디어 아트는

"소프트웨어 디자인에는
조각과 비슷한 성질이 있다."

마크 네이피어

6

곧 세계적인 미술사조가 되었다. 인터넷은 지리적인 영향을 받지 않고 커뮤니티를 형성할 수 있기 때문이었다. 뉴미디어 아트 운동의 국제적 성격은 미술계의 국제적 성향을 반영하며 요하네스버그 비엔날레와 광주 비엔날레 등 1990년대의 국제 비엔날레의 확산이 그 증거이다.

　　이러한 문화와 경제의 세계화 경향은 중요한 역사적 경향이다. 인터넷과 휴대전화 사용 확산, 정보와 커뮤니케이션 기술 등은 세계화의 원인이면서 결과이다. 1962년에 출간된 마셜 맥루언의 『구텐베르크 은하계』에서 예견된 '지구촌'의 출현으로 인해 이러한 기술이 전례 없이 필요하게 됐고 급속히 발전, 확산했다. 또한 이 기술들로 인해 국제 무역 촉진, 다국적 파트너십, 자유로운 아이디어의 교환이 이뤄지고 세계화가 가능해졌다. 뉴미디어 아트는 갈수록 더해가는 미디어 중심의 문화 속에서, 비디오 아트가 텔레비전을 이해하는 렌즈 역할을 했듯이, 이러한 발전을 반영하고 그 효과를 사회적으로 검증하는 역할을 했다.

　　개인용 컴퓨터, 소프트웨어의 발전 역시 1990년대에 뉴미디어 아트가 미술사조로 출현하는 데 중대한 역할을 했다. 개인용 컴퓨터가 10여 년 이상 시장에 나와 있었지만(대중적인 애플 컴퓨터는 1984년에 출시되었다) 1990년대 중반까지는 이미지 변형, 3차원 모델의 렌더링, 웹페이지 디자인, 간단한 비디오와 오디오 편집 등을 작업하기에도 불충분했다. 또 한 가지 중요한 것은 초기 뉴미디어 아티스트들이 1980년대 개인용 컴퓨터와 비디오게임의 발전과 함께 성장했다는 것이다. 젊은 아티스트들은 뉴미디어를 전통적인 문화 형태처럼 익숙하게 받아들였다.

시작

　　글로벌 아트의 출현, 정보 기술의 발전, 성장하는 세대가 컴퓨터에 익숙한 점 등으로 인해 미술가들은 다른 분야에서 뉴미디어 아트로 접근했다. 이전엔 컴퓨터 기반의 미술은 비주류였고 헌신적인 선구자들 중에서도 핵심 인물 몇몇만 활동했다. 신기술의 잠재력이 주는 자극, 매력과 더불어 위에 언급했던 요인들은 화가, 행위 미술가, 행동주의 미술가, 영화 제작자, 개념 미술가 등에게 선례가 없을 정도의 관심을 유발했다. 닷컴 시대의 열정이건 혹은 미디어 이론가 리처드 바부룩이 비평한 대로 '캘리포니아 이데올로기'(『와이어드』지의 사설에서 예로 들었던 자유의지론과 기술의 유토피아적 이상주의의 혼합)건 간에 세계 도처의 아티스트들이 작품의 개념, 형식의 특성을 알리는 방법으로 새로운 미디어 기술을 사용했

6. 마크 네이피어
먹이 FEED
2001년, 웹사이트

7. 존 클리마
지구 Earth
2001년, 웹사이트

7

다. 예를 들어 낮에는 월스트리트 재무 회사에서 데이터베이스 프로그래머로 일하던 화가 마크 네이피어는 〈슈레더 1.0〉 같은 인터넷을 기반으로 한 초기 작품을 통해 그의 구성 감각, 색채에 대한 흥미를 보여준다.

　　많은 미술가들에게 인터넷의 출현은 간단한 이미지 변형, 미술관 초대장 디자인, 지원금 신청서 작성을 위한 것만은 아니었다. 컴퓨터는 어느새 미술가, 비평가, 큐레이터, 수집가 외에도 미술에 열정을 가진 사람들이 국제적으로 교류하는 통로가 되었다. 어떤 미술가들은 다른 매체로 만든 작품을 퍼뜨리기 위해 인터넷을 사용하기도 하지만(사진을 스캔한 포트폴리오를 웹에 올리는 것처럼) 인터넷을 새로운 미술 표현이 가능한 공간으로써 혹은 인터넷 자체를 매체로 사용하기도 했다.

　　1995년 북 코식이라는 슬로베니아 미술가가 잘못 온 이메일 메시지에서 'net.art'라는 문구를 우연히 보게 되었다. 결국 닷은 없어지고 '넷 아트'라는 용어가 초기 뉴미디어 아트 생성기에 급속히 미술가들과 그 외의 사람들에게 퍼졌고 인터넷을 기반으로 한 미술 활동의 호칭이 되었다. 이 용어가 동유럽에서 시작된 것은 우연이 아니다. 알렉세이 슐긴, 올리아 리알리나가 모스크바 출신인 것을 필두로 넷 아트 초기 역사에 중요했던 인물은 동유럽 출신이 많다.

철의 장막, 즉 소련의 붕괴 후 소련의 미술가들은 닷컴 시대로의 변화에 독특한 관점을 가지게 되었다. 그들은 사회주의에서 자본주의로 변해가는 사회에서 인터넷의 민영화가 다양한 방법으로 사회를 반영하는 현상들을 보며 살았다.

　　다른 형태의 뉴미디어 아트와 비교해서 넷 아트는 상대적으로 비용이 적게 들기 때문에 형편이 넉넉지 못한 미술가가 접근하기 쉽다. 아파치 웹서버, HTML 같은 대부분의 핵심 기술들은 무료로 사용할 수 있다. 넷 아트는 아이디어와 기술, 인터넷에 연결된 컴퓨터만(구형 컴퓨터라도) 있으면 된다. 시내 통화료가 비싼 나라에서는 인터넷 연결 역시 비싸다. 그래서 다수의 뉴미디어 아티스트는 공립 도서관, 대학교, 회사 등에서 인터넷을 이용한다. 존 클리마처럼 프로그래머나 웹사이트 디자이너로 근무하는 뉴미디어 아티스트는 컴퓨터 하드웨어와 소프트웨어 같은 제작 도구, 고속 인터넷, 때로는 값진 훈련도 누릴 수 있다.

　　인터넷의 부상과 문화, 경제적 변화가 공존했던 것이 잘 맞아떨어졌기 때문에 넷 아트는 뉴미디어 아트 운동의 중추적인 역할을 했다. 그러나 넷 아트가 뉴미디어 아트의 유일한 형태는 아니다. 그 외의 주목할 만한 장르는 소프트웨어 아트, 게임 아트, 뉴미디어 설치와 뉴미디어 퍼포먼스 등이 있다. 그러나 이들의 경계가 불분명

1976 — 스티브 우즈니액과 스티븐 잡스, 애플컴퓨터회사 설립
1977 — 애플 II가 Tandy TRS-80으로 출시됨(첫 달 1만 대 판매)

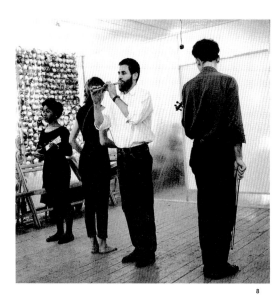

8. 앨런 캐프로
6개 부분에서 일어난 18개의 해프닝 18 Happenings in 6 Parts
1959년, 뉴욕, 레우벤 미술관

9. 마르셀 뒤샹
분수 Fountain
1917/1964년, 도기로 만든 소변기, 33 × 42 × 52cm
스톡홀름, 근대 미술관

10. 마이클 맨디버그
AfterSherrieLevine.com
2001년, 웹사이트

8

해지기도 한다. 예를 들어 다수의 게임 아트는 웹 기반 기술로 온라인 상에서 경험하도록 제작된다. 내털리 북친의 〈인트루더〉는 안-마리 슐라이너, 브로디 컨던, 존 린더에 의해 만들어진 〈벨벳-스트라이크〉와 같이 게임 아트인 동시에 넷 아트이다.

협력과 참가

뉴미디어 아티스트는 가끔 특별한 목적을 위해 그룹이나 장기적 협력관계를 통해 공동으로 작업한다. 영화나 연극 제작, 대부분의 뉴미디어 아트 프로젝트 특히 복잡하고 야심적인 작품들을 만들기 위해서는 기술과 예술적인 부분이 동시에 필요하다. 예를 들어 RSG의 〈카니보어〉는 여러 프로그래머와 미술가, 미술 단체가 공동으로 참여하여 인터페이스를 제작했다. 그러나 협력을 위한 동기부여는 사실적이기보다는 관념적일 때도 있다. 뉴미디어 아티스트는 공동 작업을 통해 천재 미술가는 혼자서 창작을 해야 한다는 낭만적인 관념을 뒤흔들어 놓았다. 이 책 본문에 등장하는 35개의 그룹 혹은 미술가들 중 11단체가 공동 작업을 했다. ®™ark의 경우 구성원들은 공동체 내에서 가명을 쓰고 공공의 정체성을 갖고 있으며 미합중국 법에 의해서 보호를 받는다. BIT, 페이크샵, IAA, 몽그

렐과 VNS 매트릭스 등과 같은 뉴미디어 아트 단체는 공동체 이름 하에 작업한다.

뉴미디어 아트는 관객이 수동적으로 받아들이는 형태부터 1960년대와 1970년대의 해프닝처럼 관객이 능동적으로 참여하는 것까지 미술사적 변화를 겪으면서 지속되었다. 예를 들면 앨런 캐프로의 〈6부분에서 일어난 18개의 해프닝〉(1959)에서 관객들은 정해진 시각에 정확한 안무를 따라 하기 위해 전시장의 여러 방에 배치되어 앉았다.

조나 브루커-코헨과 캐서린 모리와키의 〈UMBRELLA.net〉이나 골런 레빈 등의 〈다이얼톤: 텔레심포니〉 같은 뉴미디어 아트 작품에는 관객들이 참여한다. 그러나 대부분의 뉴미디어 아트 작품에서는 관객들과의 상호 작용은 있으나 작품 제작에 참여하도록 하지는 않는다. 쌍방향 뉴미디어 아트는 관객들의 데이터 입력에 반응은 하지만 그에 의해 변화하진 않는다. 관객들은 스크린 위를 돌아다니며 링크된 페이지를 클릭하거나 컴퓨터 프로그램을 모션 센서로 작동시킨다. 그러나 그 행위는 작품 자체에 아무런 흔적을 남기지 않는다. 각각의 관객들은 작품과 어떤 상호작용을 하는가에 따라 다른 경험을 하게 된다. 올리아 리알리나의 〈전쟁에서 돌아온 내 남자친구〉에서는 방문객이 클릭을 해서 이미지와 문자 조각을

1979 — 오스트리아 린츠에서 최초의 아르스 엘렉트로니카 페스티벌 1981 — MS-DOS, IBM 컴퓨터의 운영시스템으로 데뷔
1982 — 타임지에서 올해의 인물로 '컴퓨터'를 선정

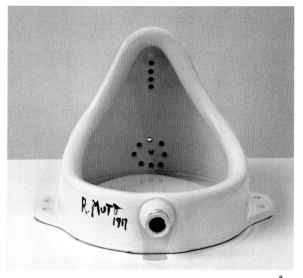

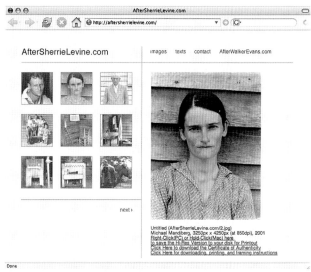

찾아낸다. 이야기의 요소는 변하지 않지만 이야기의 전개는 방문자의 행위에 따라 결정된다.

도용에서 오픈 소스로

미술가들은 항상 서로 영향을 주고받고 모방했지만 20세기에는 대안 혹은 무에서의 유를 창조하는 방법으로 콜라주에서 샘플링까지 다양한 형태의 도용이 증가했다. 기계를 이용한 재생산 기술이 가능해져서 미술가들은 남들이 제작한 이미지와 사운드 등을 찾아 그들의 작품에 활용한다. 한나 회흐의 다다이즘 포토몽타주, 마르셀 뒤샹의 레디메이드, 앤디 워홀의 팝 아트 〈브릴로 박스〉, 브루스 코너의 파운드 풋티지(Found Footage) 영화, 셰리 레빈의 신개념적 재생 등은 대량생산 문화 속에서 예술의 독창성이 어떻게 변화하는지 반영한다.

뉴미디어 아트에서 도용은 대부분 허용이 되는 일반적인 일이 되었다. 웹과 파일 공유 네트워크 같은 뉴미디어 기술로 인해 미술가들은 이미지, 사운드, 문자, 그 외의 다른 수단을 쉽게 찾을 수 있었다. 엄청나게 많은 자료들은 컴퓨터 소프트웨어에서 쉽게 볼 수 있는 'Copy'와 'Paste' 기능으로 결합할 수 있으며 게다가

무엇인가의 처음부터 창조하기 시작하는 것이 자료를 빌리는 것보다 낫다는 생각이 점차 없어졌다. 셰리 레빈의 작품 이후 뉴미디어 아티스트 마이클 맨디버그는 극도로 불합리한 방향으로 도용을 받아들였다. 1979년 셰리 레빈은 암울한 시대에 워커 에반스가 앨라배마의 한 소작인을 담은 고전 작품을 재촬영했다. 맨디버그는 에반스의 작품을 레빈이 재촬영한 사진이 실린 카탈로그에서 이미지를 스캔하여 AfterSherrieLevine.com에 올렸다. 문화적 가치로 물질적 대상을 창조하기 위한 확고한 전략이나 경제적 가치는 거의 없었으나 맨디버그는 방문객들을 초청해 진품 증명서, 액자 조립법과 함께 이미지를 인쇄했다.

예술 전략에서 도용의 중요성이 점점 높아지면서 이를 위한 소재를 찾는 방법을 관리하는 지적재산권법과 정책에는 점점 더 제한이 많아졌다. 1990년대와 2000년대엔 영화 스튜디오, 레코드 산업, 그 외의 콘텐츠 소유주들은 불법 복제와 배포에 점점 더 불안을 느끼게 됐다. 그들은 저작권에 대한 규정을 확장하고 저작권 보호를 위한 수단(DVD의 암호 체계 같은 것)을 교묘히 피해가는 것을 불법화하기 위해 로비활동을 펼쳤고 이는 성공적이었다. 이 단체들은 개인이 온라인에서 음악 파일을 공유하는 행위도 규제하는 등 저작권법 위반을 단속하기 위해 적극적으로 활동했다. 예술행위와

1983 — MIDI(Musical Instrument Digital Interface)가 로스앤젤레스에서 열린 북미음악제작자 쇼에서 데뷔

1984 — 윌리엄 깁슨의 소설 『뉴로맨서(Neuromancer)』에 '가상공간(Cyberspace)'라는 단어 등장

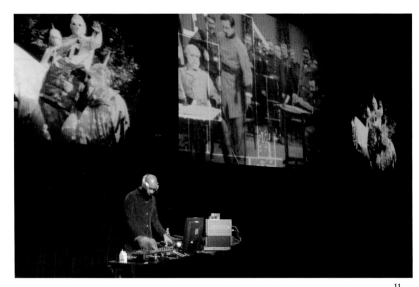

11. 폴 D. 밀러 아카 디제이 스푸키
국가의 재탄생 Rebirth of a Nation
2004년, 멀티미디어 퍼포먼스
시카고, 현대 미술관

12. 온 카와라
1971년 6월 2일 June 2, 1971
1971년, 캔버스에 리퀴텍스, 25.4×33cm
1966년부터 계속된 '오늘 연작(Today Series)'
개인 소장

13. MTAA
온카와라업데이트 OnKawaraUpdate
2001년, 웹사이트

11

지적소유권 제도 사이의 긴장감 때문에 결과적으로 뉴미디어 아티스트, 음악가, 그 외의 문화계 종사자들은 그들의 작품을 만들어내고 공유하기 위한 대안 모델을 찾게 되었다. 그들은 오픈 소스 소프트웨어에서 방법을 찾아냈다. 그것은 컴퓨터 응용 프로그램을 개발하기 위한 소스 코드를 무료로 네트워크에 배포하여 프로그래머들이 문제점을 고치도록 한 방법이었다. 뉴미디어 아트처럼, 오픈 소스 소프트웨어는 협력을 수반하고 인터넷에 의지하며, 일차적 동기 부여자인 프로그래머나 미술가 같은 사람들에게 동기를 유발시키는 이타주의와 에고-부(ego boo), 또는 동료들에게 인정받는 선물 경제에 의존하고 있다. 오픈 소스를 사용하는 뉴미디어 아티스트는 찾아낸 자료들을 사용하려는 경향이 있는데 이는 다른 아티스트와 협력하고 동등한 방법으로 자신의 작품을 다른 아티스트가 사용하도록 하기 위해서이다. 이러한 시도로는 코리 아칸젤의 〈슈퍼마리오 클라우드〉, RSG의 〈카니보어〉, 락스 미디어 컬렉티브의 〈오퍼스〉, 0100101110101101.ORG의 〈삶의 공유〉, 라디오퀄리아의 〈프리 라디오 리눅스〉 등이 있다.

뒤샹의 레디메이드 그리고 광고에서부터 만화책까지 모두 재사용하는 팝 아트에 뿌리를 두고 있는 뉴미디어 아트 리믹스 작품들은 대중음악 특히 힙합과 일렉트로닉 댄스 뮤직의 리믹스와 샘플링 기법에 영향을 받았다. 이런 장르는 음악의 부분을 빌거나 재결합할 뿐만 아니라 새로운 요소를 첨가하고 재배치해서 익숙한 음악을 새로운 버전으로 만들기도 한다. 힙합 음악처럼 올리아 리알리나의 〈전쟁에서 돌아온 내 남자친구〉와 같은 뉴미디어 아트 작품은 여러 번 리믹스됐다. 어떤 뉴미디어 아티스트는 자신의 작품을 리믹스하기도 한다. 장영혜 중공업의 〈다시 문을 부숴! 지옥의 문-빅토리아 버전〉은 원작의 배경을 바꾸고 문자의 색과 사운드트랙을 바꾸었으며 한국어로 번역했다.

영향력 있는 디제이, 문필가이자 미술가인 폴 D. 밀러 아카 디제이 스푸키는 대중음악과 뉴미디어 아트를 한 곳으로 수렴했다. 밀러는 1915년에 D.W. 그리피스가 제작한 영화 '국가의 탄생'에서 발췌한 사운드를 즉흥적으로 조합한 후 사운드트랙을 제작, 라이브 퍼포먼스 시리즈 중 하나인 〈국가의 재탄생〉(2002)으로 다시 작업하면서 리믹스의 감성을 보여주었다.

초기 뉴미디어 아티스트는 미술사에 대한 지식이 부족하다는 점, 그들의 작품과 다다, 팝 아트, 미디어 아트와의 관계를 간과한 것 때문에 비난을 받기도 했다. 그러나 대부분의 뉴미디어 아티스트들은 의식적으로 그들의 작품에 미술사를 반영하고, 1960년대와 1970년대의 새로운 기술 환경에서 제작된 작업들을 재해석하거나

1985 — MIT에 미디어랩 설립

1988 — ISEA(Inter-Society for the Electronic Arts), 첫 번째 심포지엄

1989 — 독일의 카를스루에에 뉴미디어 아트 미술관 및 리서치 기관 ZKM(아트미디어센터) 설립

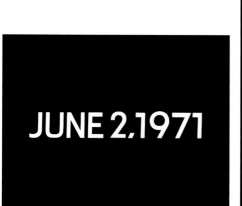

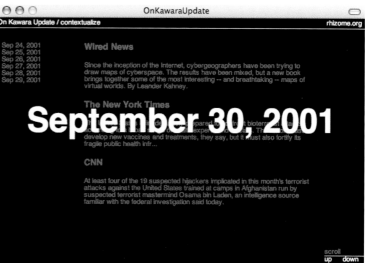

업데이트했다. 예를 들면 MTAA의 〈온카와라업데이트〉(2001)는 개념주의 미술가 온 카와라의 그림이 가지고 있는 개념과 미학적인 요소를 모방하기 위해 소프트웨어 프로그램을 사용했다. 〈엠파이어 24/7〉에서 볼프강 슈텔레는 8시간 동안 엠파이어스테이트 빌딩을 찍은 영화인 앤디 워홀의 〈엠파이어〉(1964)를 라이브 웹 카메라로 리메이크했다. 존 F. 사이먼 주니어는 〈에브리 아이콘〉(1996)에서 파울 클레가 데카르트 격자를 실험적으로 사용한 것을 재사용했다. 그리고 제니퍼와 케빈 매코이는 스탠리 큐브릭의 '2001: 스페이스 오딧세이'(1968) 같은 영화를 그들의 방법으로 재해석한 〈201: 스페이스 알고리듬〉(2001) 같은 작업을 위해 데이터베이스를 사용했다. 아무것도 없는 것에서 무엇을 창조하기보다는 협력하고 도용하려는 경향으로 매체-고고학적 접근을 하는 것은 뉴미디어 아트에서 작가의 독창성이 희석됨을 보여주는 좋은 예다.

과거에 대한 향수 때문에 뉴미디어 아트에서는 과거의 디지털 미디어 기술을 발굴하거나 흉내내기도 한다. 코리 아칸젤의 〈슈퍼마리오 클라우드〉는 슈퍼마리오 비디오게임에 대한 향수를 불러일으킨다. 내털리 북친의 〈인트루더〉, 키스와 멘디 오버다이크의 〈핑크 오브 스텔스〉 역시 초기 비디오게임에 대한 존경을 표현했다. 알렉세이 슐긴은 〈386 DX〉에서 낡은 개인용 컴퓨터를 클래식 팝송

의 커버로 사용했다. '쓰레기 양식'이라고도 부르는 진부함과 조야함의 미학은 상업적인 뉴미디어 아트와 디자인의 간결한 선과 매끄러움과 대조를 이룬다.

조직적 패러디

책 판매로 시작한 아마존 닷컴은 거대한 소매상으로 성장했으며 정보와 의견의 출처로서 블로그 사용자들과 주요 뉴스를 만드는 조직이 경쟁하도록 했다. 웹은 뉴미디어 아티스트들이 로고, 브랜드명과 슬로건을 모두 갖춘 기업식 사이트를 미학적, 수사학적으로 쉽게 따라할 수 있게 한다. 그 예로 〈에어월드〉(1999)에서 제니퍼와 케빈 매코이는 완전한 로고, 웹사이트, 유니폼 등을 갖춘 가짜 회사를 설립했다. 그들은 회사 마케팅 전문용어를 웹상에서 검색해 다니는 소프트웨어 자동처리 프로그램을 구축하고 발췌한 텍스트를 오디오 웹 캐스트와 저출력 라디오 트랜스미션을 위한 소재로 사용했다. 뿐만 아니라 이들은 감시 카메라에 녹화된 부분을 사용하기도 했고 한 온라인 광고회사에 수천 개가 넘는 이미지 배너 광고를 기부해달라고 설득하여 에어월드 브랜드와 사이트를 광고했다.

1990 — 월드와이드웹 탄생　　　　　　　　　　　　　1990 — 팀 버너스 리, HTML을 개발

1990 — 로버트 라일리, 샌프란시스코 현대 미술관에서 컴퓨터를 기반으로 한 작품을 다룬 'Bay Area Media' 전시 조직

14. 프란 일리히
보더해크 Borderhack
2005년

15. 비토 아콘치
스텝 피스 Step Piece
1970년, 뉴욕 크리스토퍼가(街) 102에서 퍼포먼스

16. 마이클 데인즈
2000년, 이베이의 조각품 카테고리에 자신의 몸을 팔려고 시도함

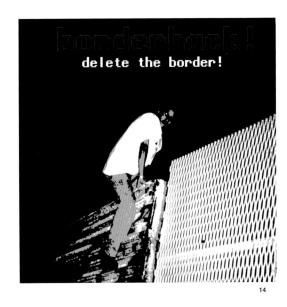

14

"예술의 진정한 역할은 인식의 습관과 양식을 부수는 것이다. 삶을 최대한 곧게 헤쳐 나가기 위해 예술은 우리가 사용하는 범주와 체계를 없애버려야 한다."

코넬리아 솔프랭크

다양한 분야에 능통한 아티스트인 밀토스 메네타스는 '컴퓨터에 영향 받은 새로운 이론, 미술, 건축, 음악, 라이프스타일'을 표현하기 위한 용어인 '파워북'과 '펜티엄' 등의 브랜드명을 개발한 렉시콘 브랜딩사에 고용되었다. 렉시콘이 제안한 용어 중 메네타스는 '난'이란 용어를 선택했고 뉴욕의 가고시안 갤러리에서 기자회견을 통해 이를 밝혔다. 아트 그룹 ®™ark는 웹사이트를 개발했으며 조직적인 퍼포먼스와 모방으로 기업문화를 풍자하고 비평했다.

해킹과 핵티비즘

신문, 할리우드 영화, 대중 미디어에서 해커들은 다른 사람들의 컴퓨터에 침입하여 정보를 훔치고 파괴하여 혼란을 조장하는 컴퓨터에 능통한 젊은 수재로 묘사된다. 그러나 사실은 그렇지 않다. 해커들 사이에서 크래킹이라고 하는 공격은 위협적이기까지 하다. 컴퓨터 과학자 브라이언 하비는 해커를 다음과 같이 표현했다. "해커는 컴퓨터 안에서 살아 숨 쉬고, 컴퓨터에 대해 박식하며, 컴퓨터를 얻기 위해서는 무엇이든 할 수 있는 사람이다. 중요한 것은 해커의 태도다. 컴퓨터 프로그램을 만드는 것은 취미와 재미로 하는 것이지 돈을 벌기 위해서 하거나 무책임해선 안 된다. 해커는 일종의

탐미주의자라고 할 수 있다." 하비의 견해에서 보면 해커는 범죄자라기보다 미술가이다. 어떤 해커들은 자신의 기술을 악의를 가지고 사용하기도 하지만 해킹 커뮤니티는 도덕을 인정하며 정보를 공유하는 것을 최대의 미덕이라 보는 '해커 윤리'를 가지고 있다. 그리고 해커들은 오픈 소스 소프트웨어를 만들고 정보와 컴퓨터 리소스에 쉽게 접근하도록 하는 데 기여도 해야 한다.

2004년에 출간된 『해커 매니페스토』에서 메켄지 워크는 미술의 영역 같은 새로운 범위까지 해킹의 개념을 확장했고 이를 쇄신이라고 일컬었다. 그는 "어떠한 코드를 해킹을 하든, 프로그래밍 언어 혹은 시적 언어, 수학 혹은 음악, 곡선 혹은 색채가 되며 우리는 세상으로 들어가는 새로운 것들의 가능성을 창조한다. 미술, 과학, 철학, 문화, 여타 지식의 산물에는, 즉 지식과 정보가 있고 세계의 새로운 가능성이 만들어지는 정보가 있는 곳에는, 오래된 것에서 새로운 것을 꺼내는 해커가 있다"고 했다. 다수의 뉴미디어 아티스트는 자신을 해커라고 생각하며 그들의 작품에 개념 혹은 내용물로 해킹을 사용한다. 코리 아칸젤, 노보틱 리서치, 크리티컬 아트 앙상블 등이 참여한 〈관객으로서의 어린이〉(2001)는 해킹해서 겜보이 비디오게임을 변형할 수 있는 설명서를 CD-ROM과 함께 동봉했다.

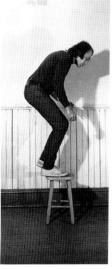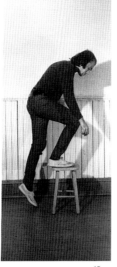

15

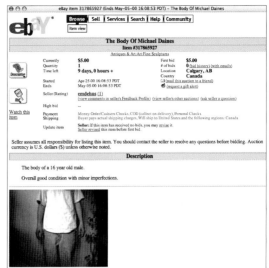

16

뒤에 언급한 두 그룹은 많은 해커 미술가들의 행동주의적 접근을 보여주는 좋은 예이다. 이처럼 해킹과 정치적 행동주의가 결합된 것을 '핵티비즘'이라고도 한다. 미술가이자 이론가인 코르넬리아 솔프랭크는 문화적 산물의 은유인 해킹과, 해킹의 형태인 문화적 산물에 대한 글을 썼다. 사이버 페미니즘 프로젝트인 〈여성의 확장〉을 위해 솔프랭크는 웹사이트에 존재하는 요소들을 샘플링, 리믹스하여 넷 아트를 만드는 소프트웨어 프로그램을 해커들과 함께 만들었다. 그리고 미술계의 성차별주의 관행을 폭로하기 위해 여성들의 가명을 사용하여 200점의 작품을 국제 넷 아트 대회에 출품했다. 그렇게 하여 참가자 다수가 여성이라는 것을 확실하게 만들었다. 우승자 세 명은 모두 남성이었고, 솔프랭크는 자신이 개입했음을 밝혔다.

인터넷의 출현은 미술가와 그 외의 사람들이 국제적인 대중 운동을 조직하고 인터넷 시민 저항 운동을 가능하게 했다. 〈사파티스타 택티컬 플러드넷〉에서 일렉트로닉 디스터번스 시어터는 상징적으로 '서비스 거부 공격'을 했고 체이스 맨해튼 은행과 에르네스토 세디요 전 멕시코 대통령 공관 등 여러 공공기관의 서버를 과부하 상태로 만들어 웹사이트를 마비시키기도 했다. 이와 같은 행위는 멕시코 정부가 토착 멕시코인들을 불공평하게 대우한 것에 반대

하는 평화 운동이었다.

개입

많은 뉴미디어 아티스트에게 인터넷은 단지 예술을 위한 수단일 뿐만 아니라 도시의 길, 사람들이 대화를 주고받는 광장, 장사를 하거나 배회하는 공공장소와 같이 예술적으로 중재하는 장소라고 할 수 있다. 이 공간의 매력은 박물관이나 미술관 밖에서도 관객들과 미술가들이 폭넓게 접촉할 수 있다는 것이다. 〈벨벳-스트라이크〉에서 안-마리 슐라이너, 존 린더, 브로디 컨딘은 플레이어들이 도시에서의 전투에 참가하는 유명한 네트워크 컴퓨터게임인 '카운터 스트라이크'에 개입을 시도했다. 〈벨벳-스트라이크〉의 관객은 국제 뉴미디어 미술단체와 카운터 스트라이크의 플레이어였다. 그들은 전투에 신경쓰기보다는 스크린 속의 인물들이 비폭력적으로 행동하도록 조작당하는 것에 분개했다.

대규모 온라인 경매이자 흔치 않은 물건들을 취급하는 이베이에서도 많은 미술가들이 개입했다. 2000년도에 캘거리에 사는 16세 된 고등학생인 마이클 데인즈는 이베이의 조각 카테고리에서 자신의 몸을 팔려고 시도했다. 자신의 신체를 조각 작품으로 취급

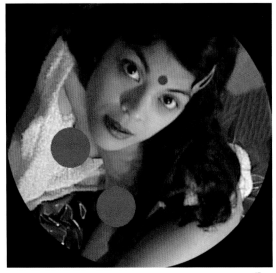

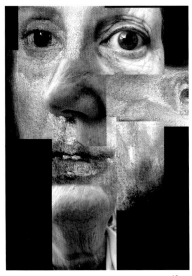

17　　　　　　　　　　　　　　　　　　18

함으로써 이 계획은 엘리노어 안틴, 크리스 벌든, 길버트 & 조지, 그 외에 자신의 몸을 작품에 이용한 행위미술가들을 생각나게 했다. 다음해, 키스 오버다이크가 역시 이베이에 과거의 노예 경매에 대한 반향으로 자신의 아프리카계 미국인이란 인종 정체성을 〈흑인을 팝니다〉(2001)라는 제목으로 경매에 내놓았다. 경매 페이지의 설명 부분에 오버다이크는 재치 있으면서도 신랄하게 매물의 장점과 함께 경고 목록을 올렸다. "이 흑인을 마음껏 부리되 위험 인물임을 명심하시오. 그리고 이 흑인의 지적 권리 주장을 허용하지 마시오." 핵티비스트 그룹 ®™ark 역시 개인적인 티켓을 2000년 휘트니 비엔날레에 전속으로 관련된 단체에 이베이 경매를 이용해 팔았다. 둘 다 앞으로 할 작업을 위한 자금을 마련하기 위한 것이었으며, 미술 세계에서 작업을 위해서는 돈이 있어야 한다는 것을 보여준다.

　　공공 공간에서 개입을 하는 뉴미디어 아티스트도 있다. 〈보행자〉에서 폴 카이저와 셜리 에슈카는 도심의 보도와 광장에 컴퓨터 에니메이션을 영사해 보여주었다. 〈보더싱〉에서는 히스 번팅과 케일 브랜든이 웹사이트에 일기체 형식으로 글을 쓰고 디지털 사진을 올려서 불법적으로 국경을 넘으려는 시도를 했다. 토로랩은 〈버텍스 프로젝트〉(1995~2000)에서 티후아나와 샌디에이고 국경을 잇

는 인도교를 제안했다. 다리에 광고판 크기의 스크린을 장착하여 이미지, 문자, 그 밖의 다른 매체를 위한 공공 갤러리처럼 활용하자는 것이었다.

정체성

　　많은 뉴미디어 아티스트가 인터넷을 정체성을 구성하고 지각하는 도구로 사용한다. 인터넷은 무료 이메일 계정이나 홈페이지를 갖추는 것으로 미술가들이 온라인에서 허구로 인격체를 창조하는 것을 도와준다. 인종, 성별, 나이, 성적 성향, 국적 등은 모두 허구일 수 있으므로 만든 사람의 정체성이 작품을 통해 심미적으로 표현된다고 여기는 것은 위험한 생각이다. 〈Mouchette.org〉는 13세 된 '무셰트'라는 여자 아이의 작품이라고 주장하는 일종의 넷 아트 프로젝트인데(어린 소녀에 관한 로베르 브레송의 1967년도 영화의 주인공을 모방한 것) 이 작품은 온라인상에서의 정체성이 융통성이 있고 불확실하다는 것을 보여준다. 방문객들이 그 사이트에 들어가 보면 무셰트가 허구적인 고안물이라는 것을 알게 된다. 그러나 작품의 배후에 무셰트라는 소녀가 진짜 존재한다는 느낌은 남아 있다. 이 글에서처럼 미술가의 책임이라 할 수 있는 참된 정체성은 아

1996 — 웨비 어워드(Webby Awards)와 국제 디지털예술과학 아카데미(IADAS) 설립　　　　1996 — 폴라로이드사(社)가 1메가 픽셀 디지털 카메라 출시
1996 — 뉴욕에 아이빔(Eyebeam) 설립　　　　1996 — 베를린에 Rhizome.org 설립

17. 프레마 머시
바인디걸 Bindigirl
1999년, 웹사이트

18. 하우드@몽그렐
호가스, 우리 엄마 1700-2000
Hogarth, My Mum 1700-2000
2000년, 온라인 프로젝트 〈불편한 접근〉 중에서
런던, 테이트 모던

19. 에두아르도 칵
라라 어비스 Rara Avis
1996년, 로봇, 카메라, 새

19

직 밝혀지지 않았다.

이 외의 뉴미디어 아티스트는 좀더 직접적인 방법으로 정체성에 대한 문제에 초점을 맞춘다. 슈 리 쳉의 〈브랜든〉은 지나가던 남자에게 살해당한 티나 브랜든이란 처녀에 관한 사실적 이야기이다. 〈바인디 걸〉(1999)에서 프레마 머시는 아시아 포르노의 오리엔탈리즘에서 자신을 매력적인 인디안 처녀로 나타내면서 인터넷 포르노 산업에 대한 비평을 했다. 미술가 그룹인 몽그렐도 〈불편한 접근〉(2000) 등 여러 작업을 하면서 정체성, 특정한 인종에 대해 다루었다. 이 작품에서 그룹 중 일원인 하우드는 영국의 테이트 브리튼의 웹사이트에 변형된 이미지를 올렸다. 하우드는 토머스 게인즈버러, 윌리엄 호가스, 조슈아 레이놀즈 등 영국 미술가들의 초상화들에 자신의 가족과 친구들이 만든 자신들만의 미술사를 담은 이미지들을 합성하여 영국 정체성의 대안적인 통찰을 보여주었다.

원격 존재와 감시

인터넷과 그 외의 네트워크 기술들은 지리적인 거리를 이어주었고 무너뜨렸다. 이것은 원격 존재 효과 혹은 원거리 경험을 가능하게 하는 웹캠, 원격조정 로봇 등의 사용으로 증명된다. 켄 골드버그의 〈텔레가든〉을 예로 들면, 사람들이 온라인 명령으로 로봇의 팔을 조정하여 전 세계에 있는 정원의 꽃과 식물들을 돌본다. 비슷한 경우로, 라파엘 로사노-에메르의 〈벡토리얼 엘리베이션〉은 웹사이트 방문객들이 멀리서 로봇 스포트라이트를 움직이도록 해서 공공 광장의 하늘 위에 패턴을 만들어낸다. 다른 미술가들은 원거리 존재의 개념을 좀 더 지역적으로 국한시켜서 작업한다. 에두아르도 칵의 〈라라 어비스〉(1996)는 눈 안에 카메라를 장착한 로봇 앵무새를 새장 속에 진짜 새들과 함께 놓아둔다. 갤러리 방문객들은 원격 조정 장치로 앵무새의 움직임을 조종하면서 헤드셋에 붙은 작은 화면을 통해 새의 시각으로 세상을 볼 수 있다.

20세기 중반부터 '감시'는 문학, 영화, 미술의 주제로 부각되었다. 1949년에 처음 출판된 조지 오웰의 소설 『1984』부터 프랜시스 포드 코폴라의 1974년도 영화 '컨버세이션'에 이르기까지 감시는 전형적으로 정부나 회사의 힘을 나타내는 위협적인 망령으로 그려졌다. 20세기 말, 감시에 대한 문화적 태도는 점점 이중적이 되었다. 프라이버시 침해라는 측면에서 감시는 학대, 범죄, 테러 등의 위협으로부터 선량한 이들을 지켜주기 위한 필요악이다. 감시는 군사 기술과 경찰의 단속을 위해서만 생긴 것이 아니라 오락을 위해 생긴 것이라고 생각할 수도 있다. 젊은 여성이 자신의 집에 웹카메

1997 — 몬트리올에 다니엘 랑글루아 예술과학기술재단 설립
1997 — 미니애폴리스의 워커아트센터가 갤러리 나인(Gallery 9)을 설립하고 온라인 뉴미디어아트 갤러리의 확장과 프로그램을 위임했다

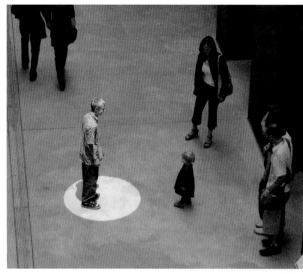

20

20. 마리 세스터
접근 ACCESS
2003년, 쌍방향 멀티미디어 설치작품

21. 제임스 북하우스와 홀리 브루바흐의 공동작업
탭 Tap
2002년, PDA 기반의 쌍방향 애니메이션
www.diaart.org의 웹프로젝트 연작을 위해 디아 미술센터가 위탁함

22.
갤러리 나인 Gallery 9
워커 아트센터의 온라인 전시관

라를 설치하여 자신의 일상을 온라인상으로 보여주는 제니캠이라는 웹사이트, 또는 자원한 참가자들의 하루를 하루 종일 관찰하는 리얼리티 TV 쇼 '빅 브라더' 등이 그렇다. 감시는 관음증과 노출증의 출처가 되었다. 이런 변화는 통신망으로 연결된 카메라, 생물학적 검증 시스템, 위성 이미지와 데이터 수집 등 감시 기술이 정교해지고 보급력이 높아지는 것과 동시에 나타났다.

뉴미디어 아티스트는 제도상의 감시와 사생활 침해를 폭넓게 다루었다. 켄 골드버그의 〈데몬스트레이트〉(2004)를 예로 들면, 원격조정 비디오카메라와 쌍방향 웹사이트를 사용하여 1960년대 자유언설운동이 시작된 곳이라 할 수 있는 버클리 대학 스프로울 광장의 동정을 사람들이 관측할 수 있게 했다. 마리 세스터의 〈접근〉(2003)은 전자 눈 밑으로 지나가는 사람들이 광선을 받도록 했다. 세스터는 이미지 인식 기술을 사용해 사람의 모습을 구분할 수 있게 하여 군중들로부터 특정인을 골라내거나 움직임을 추적하게 했다. 어쿠스틱 빔 시스템은 정해진 피실험자만 들을 수 있는 속삭이는 목소리를 들을 수 있게 통제한다. 〈접근〉은 탈옥하는 죄수 또는 무대 위 배우들에게 비추는 서치라이트를 재현한다.

기관의 포용

1990년대 초부터 뉴미디어 아트는 회화와 조각 같은 전통적 형식의 미술을 유지하려는 옹호자들의 회의적 태도에도 불구하고 미술관, 갤러리, 투자자, 미술 단체들의 관심을 받기 시작했다. 그러나 이미 컴퓨터를 기반으로 한 미술에 정통한 문화 단체도 있었다. 1970년대 비디오 아트가 비평과 후견인의 지지를 받기 시작할 무렵, 유럽과 아메리카의 주요 박물관에서는 컴퓨터를 기반으로 한 미술 작품들이 조금이나마 나타나기 시작했다. 1968년 런던에 있는 현대미술 인스티튜트는 어떻게 컴퓨터조정 자동화가 가능한지, 다른 기술 장치가 시, 회화, 조각 등의 전통적 예술작품에 어떻게 활용되는지를 보여주는 '사이버네틱 세렌디피티'란 전시를 조직했다. 같은 해 뉴욕의 유대인 미술관에서는 개념미술을 위한 은유적 표현으로 컴퓨터 프로그래밍이 사용된 '소프트웨어'라는 전시가 열렸다. 그 다음해에는 미술 프로젝트의 중요성을 인식한 주요 단체와 현대 미술가 로버트 어윈, 로버트 라우센버그, 리처드 세라 등이 주도하고 로스앤젤레스 카운티 미술관 산하 아트&테크놀로지 프로그램에서 제작한 작품이 자체 미술관에서 전시됐다. 미술관의 이러한 경향은 1970년대 중반에 반체제문화의 구성원들이(대부분 미술가

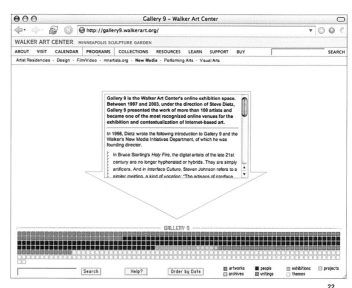

나 큐레이터였다) 기술과 자본주의, 베트남전을 관련시키면서 종지부를 찍게 되었다.

　미술관들은 디지털과 전자 미술을 뉴미디어 아트 운동이 일어나기 바로 전인 1990년대 초반까지 무시했다. 1990년 샌프란시스코 현대 미술관(SFMoMA)의 큐레이터로 일하던 로버트 라일리는 컴퓨터 기반의 미술작품을 선보인 '베이 에어리어 미디어'라는 전시를 기획했다. 터치스크린을 이용하여 관객들이 비디오 클립을 둘러보게 하여 유혹과 환영을 경험하게 하는 린 허시먼의 쌍방향 설치작품 〈딥 콘택트〉(1990), 화재 장면을 모은 필름과 미술관 관람자의 모습을 합성한 짐 캠벨의 〈환상〉(1988~1990) 같은 작품들이 전시에 포함되었다. 1993년 뉴욕의 구겐하임 미술관에서 부 큐레이터로 재직 중이던 존 이폴리토는 그 당시 미술, 기술 세계와 주요 미디어 양쪽에 초점을 맞춘, 미술에 첨단기술을 사용하는 것을 소개한 '가상현실: 새로운 매체' 전시를 기획했다.

　1990년대 중반에는 닷컴 시대의 열광에 큐레이터들이 부응하여 폭넓게 뉴미디어 아트를 지지했다. 그 결과 뉴미디어 아트의 질과 양은 모두 높아졌다. 휘트니 미술관은 1995년 더글러스 데이비드의 작품이자 방문자가 끝없이 문자를 입력할 수 있는 웹사이트 〈세계 최초의 공동제작 문장〉(1994)을 전시하여, 넷 아트를 최초로

받아들인 미술관이 되었다. 뿐만 아니라 뉴욕의 디아 미술센터는 웹프로젝트 프로그램을 시작하기 위해 현대 미술가(셰릴 던간, 토니 오슬러, 프란시스 알리스 등)와 신흥 뉴미디어 아티스트(제임스 버크하우스, 크리스틴 루카스, 올리아 리알리나 등)에게 넷 아트 작품을 주문했다. 1996년 미니애폴리스에 있는 워크 아트센터는 갤러리 나인을 개관했는데, 이는 뉴미디어 아트의 야심찬 프로그램이자 광범위한 온라인 갤러리였으며 영향력 있는 큐레이터 스티브 디아츠의 지휘 하에 있었다. 1997년 국제 현대미술전 '도쿠멘타 X'는 '하이브리드 워크스페이스' 부문에서 넷 아트를 중요하게 다뤘다. 초기 넷 아트의 반예술세계적인 무례한 행동 양식으로, 북 코식은 자신의 서버를 통해 작품을 보여주어 도쿠멘타의 웹사이트를 도용했다.

　이 시기부터 뉴미디어에 관한 학계의 관심은 더욱 커졌다. 1990년대 후반, 런던의 ICA, 뉴욕의 신 현대 미술관, 파리의 카르티에 재단과 그 외의 미술단체들은 뉴미디어 아트 전시를 지원했다. 2000년 1월, 휘트니 미술관은 뉴미디어 아트 저널 '인텔리전트 에이전트'의 창립자인 크리스천 폴을 디지털 아트 부분의 부 큐레이터직에 임명하고, 같은 달 샌프란시스코 현대 미술관은 넷 아트 웹사이트 '아다 웹'의 공동창업자인 벤자민 웨일을 미디어 아트 큐레

1998 — 넷스케이프가 소스코드 사용의 무료화를 선언
1998 — 마지막 21개 국가가 온라인에 접속하면서 웹이 진정한 월드와이드가 됨

23.
아르스 일렉트로니카 센터 Ars Electronica Center
린츠, 오스트리아, 외부전경

24.
더 씽 The Thing
1991년, 독일 조각가 볼프강 슈텔레가 설립한 전자게시판(BBS), 〈더 씽〉은 미술가와 문화이론가들의 공개 토론장이었다. 1995년 슈텔레는 〈더 씽〉을 월드와이드웹으로 옮겼다.

이터로 임명했다.

다음해 휘트니 비엔날레에서 선보였던 켄 골드버그의 〈위저 2000〉(2000), 마크 아메리카의 〈그래머트론〉(1997) 등 넷 아트 작품 9개는 미국 현대미술 경향의 지표로 인식되었다. 다음해 휘트니 미술관은 디지털 프로세스에 관련된 '비트스트림' 전시를 기획했는데, 뉴미디어 아트뿐만 아니라 회화, 사진, 조각도 포함되어 있었다. 동시에 샌프란시스코 현대 미술관은 '비트스트림'과 유사한 야심적인 전시회 '010101: 기술시대의 미술'을 개최했다. 그해 여름 제49회 베네치아 비엔날레의 슬로베니아 파빌리온에는 0100101110101101.ORG가 개발한 컴퓨터 바이러스가 집단으로 전염되어 〈Biennale.py〉라는 뉴미디어 아트로 선을 보였다. 2002년 뉴욕의 메트로폴리탄 미술관조차도 제니퍼와 케빈 매코이가 제작한 〈에브리 샷/에브리 에피소드〉(2000)를 시작으로 뉴미디어 아트 작품을 수집하기 시작했다.

독립적 발단

많은 뉴미디어 아티스트들이 미술관에서 열리는 전시의 제도적 허가를 찾아서 받는 한편, 다른 미술가들은 미술계, 미술계를 좌우하는 중개인에 무관심하며, 미디어 아트와 아트&테크놀로지 분야의 단체나 기관 안에서 활동하는 것 대신에 현대미술의 주류에서 벗어나 작업하는 것을 선호한다. 미디어 아트는 1960년 중반에 발전하기 시작한 비디오 아트에서부터 성장했다. 그리고 아트&테크놀로지는 1970년대부터, 즉 1979년에 개설된 뉴욕대학의 쌍방향 원격 소통 프로그램, 1985년에 설립된 MIT 미디어랩 같은 과정을 통해 연구되었다.

유럽에서는 오래전부터 정부의 관대한 예술 지원책 덕분에 축제와 회의가 아트&테크놀로지에 공헌했다. 가장 주목할 만한 것은 오스트리아 린츠에서 1979년에 처음 열린 '아르스 일렉트로니카 페스티벌'과 1988년에 처음 기획된 심포지엄 '전자미술을 위한 인터 소사이어티(ISEA)' 등이 있다. 1997년 독일 카를스루에에 뉴미디어 미술관이자 리서치 연구소인 'ZKM 아트미디어센터'가 개관했다. 아시아에도 아트&테크놀로지를 위한 제도적 지원이 있었다. 예를 들어 1997년 일본의 전화회사 NTT의 지원으로 일본 도쿄에 문을 연 뉴미디어 아트 전시관인 인터커뮤니케이션센터가 있다. 그 외에도 캐논과 시세이도 같은 회사가 일본의 아트&테크놀로지 분야를 지원했고 1990년대에는 두 회사 모두 연구소를 세웠다.

1990년대 중반, 미국에서는 뉴욕을 비롯한 다른 도시에서 많

1999 ― AOL이 넷스케이프를 42억 달러에 사들이다
1999 ― 카를스루에의 ZKM 아트미디어센터에서 'net_condition' 전시 열림

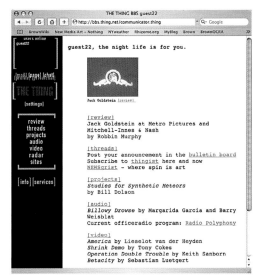

"컴퓨터의 기능성은 심미적이다. 배열의 아름다움,
소프트웨어의 효력, 시스템 보안, 데이터 전송,
이 모든 것이 새로운 아름다움이다."

프랑코 매트, 0100101110101101.ORG

은 비영리 조직들이 급성장하기 시작했다. 본부가 모두 뉴욕에 있는 아트넷웹, Rhizome.org, 더씽 등 뉴미디어 아티스트가 조직한 온라인 커뮤니티는 뉴미디어 아트의 전시와 토론, 문서화를 가상 공간에 만들었으며 국제적 운동의 발전에 중요한 역할을 차지하게 됐다. 1990년대 후반과 2000년대 초기에는 뉴미디어 아트에 물리적인 공간이 생겼다. 아이빔 아틀리에, 뉴욕의 로케이션 원, 매사추세츠주 캠브리지의 인터랙티브 아트 등이다. 유럽에도 작은 규모의 뉴미디어 아트 단체들이 생겨났다. 베를린의 인터내셔널 스테트 앤드 마이크로, 부다페스트의 C3, 류블랴나의 류드밀라 그리고 바젤의 [plug-in] 등이 주목할 만하다.

1990년대 후반에는 국제적으로 제도적인 지원이 증가하는 추세에 힘입어 정부기관과 사설 재단들이 뉴미디어 아트 기금을 조성하기 시작했다. 대표적인 공공 지원 기관들은 영국예술협회, 캐나다 예술협회, 네덜란드의 몬드리안 재단, 미국의 국민기금과 뉴욕주 예술협회 등이 있다. 사설 재단들은 앤디 워홀 재단, 크리에이티브 캐피탈, 다니엘 랑글루아 미술·과학·기술재단, 포드 재단, 제롬 재단, 록펠러 재단 등이 있다. 이런 강력한 지원도 있지만 아직도 뉴미디어 아트에 관심 없는 예술기금 재단과 협회들이 많다.

물론 많은 미술가들이 본질적으로 초기 뉴미디어 아트의 반체제 정신을 가지고 독립적으로 활동을 계속한다. 그들은 갤러리나 미술관, 협회의 도움 없이 전 세계에 그들의 작품을 알리고 세계인을 관객으로 유지하기 위해서 개인 웹사이트나 이메일 리스트, 그밖의 미디어 배포 형태 등 새로운 기술들을 주로 이용해 작업한다.

다수의 뉴미디어 아티스트는 일반적으로 상업적인 미술과 시장경제의 개념으로 볼 때 미술시장에서 완전히 회의론자였다. 뉴미디어 아트 운동은 냉전이 종식되던 그 다음해부터 형성되었는데 이 미술가들은 자본주의, 소련의 붕괴로 증명된 자유시장의 승리에 대해 비판적이었다. 좌파 미술가들은 인터넷을 공산주의의 붕괴로 인해 위협당하는 진보적, 반자본주의적인 이상을 실현시킬 수 있는 기회로 여겼다. 뉴미디어 아트 초기의 비평가, 큐레이터, 미술가들은 뉴미디어 아트가 순환하는 방법을 설명하기 위해 '선물(gift) 경제'란 용어를 사용했다. 작품을 사고 파는 것보다는 뉴미디어 아트 커뮤니티의 회원들이 웹사이트, 이메일 리스트, 그밖의 대안 공간을 통해 서로의 작품들을 교환했다. 이 무료 공유는 정신과 실행 방법에 있어서 오픈 소스 소프트웨어가 배포되는 방법과 비슷하다.

2000 — 미국 주식시장 붕괴, 닷컴버블의 종지부

2000 — 휘트니 비엔날레에 넷 아트 포함

2001 — 휘트니 미술관의 'Bitstreams'전에서 회화, 사진, 조각뿐만 아니라 뉴미디어 아트도 포함됨

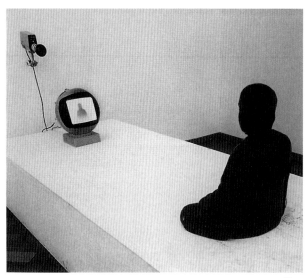

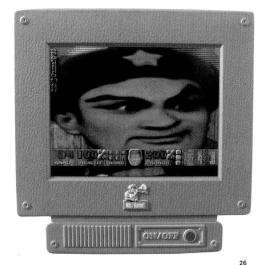

25

26

뉴미디어 아트의 수집과 보존

본질적으로 단명하는 대부분의 뉴미디어 아트는 미학과 기술적인 면도 낯설뿐더러 미술관 관계자나 수집가들에게 문제가 되기도 한다. 어떤 작가는 작품의 복사본을 CD-ROM이나 다른 저장 매체에 담아 제공한다(1995년 더글러스 데이비드의 〈세계 최초의 공동제작 문장〉은 수집가들에게 플로피 디스크로 제공됐다). 다른 작품들은 물리적인 형태를 갖추고 있기도 했는데, 존 F. 사이먼 주니어의 벽에 끼워진 '미술용품' 같은 작품은 액자에 넣은 회화를 상기시킨다. 펭 맹보의 아이리스 프린트는 작가의 쌍방향 CD에 있었고 코리 아칸젤의 실크 스크린 이미지는 게임 예술 작품에서 나왔다. 이 작품은 상업적으로 성공했는데 형태가 친근하고 비교적 전시하기가 쉬웠기 때문이었다.

많은 뉴미디어 아티스트의 반상업적인 태도와 미술관에서 작품을 전시하기에 기술적인 장애물이 있는데도 불구하고 판매상들은 지속적으로 뉴미디어 아트 작업에 관심을 기울인다. 뉴욕과 서울의 비트폼 갤러리, 포스트매스터즈 갤러리, 산드라 기어링 갤러리, 뉴욕의 브라이스 울코비츠 갤러리와 베를린의 GIMA 등이 좋은 예라 할 수 있다.

뉴미디어 아트의 무형적인 성질, 금방 구식이 되어 못쓰게 되는 소프트웨어와 장비에 의존한다는 점 때문에 뉴미디어 아트는 보존하기가 힘들다. 1960년대와 70년대에 작업한 에바 헤세의 라텍스로 만든 조각 대부분은 이미 못쓰게 되었으며 많은 뉴미디어 아트 작품들도 곧 복원이 필요하다. 2001년에 미술관과 예술 조직은 '베리어블 미디어 네트워크'를 구성했다. 버클리에 있는 버클리 미술관/태평양 영화보관소, 프랭클린 퍼너스, 뉴욕의 구겐하임 미술관과 Rhizome.org, 몬트리올의 다니엘 랑글루아 미술 · 과학 · 기술 재단, 퍼포먼스 아트페스티벌+아카이브 인 클리브랜드, 미니애폴리스의 워커 아트센터 등이 네트워크를 구성한 그룹들이다. 백남준의 비디오 설치물, 펠릭스 곤살레스-토레스의 무료로 제공되는 사탕 더미들, 마크 네이피어의 넷 아트 작품처럼 비전통적인 방법으로 수명이 짧게 제작된 작품들을 보존하는 방법을 연구하면서 '네트워크'는 연구와 출판은 물론이고 보존을 위한 정보들을 알아내기 위해 작가에게 할 질문 등을 개발하게 되었다. 문서화(웹페이지의 스크린샷 저장), 이동(이전의 HTML의 태그를 현재 것으로 대체), 본뜨기(못쓰게 된 하드웨어를 흉내 내는 소프트웨어 기법), 재창조(신기술을 이용한 기존 작품의 재생산) 등이 뉴미디어 아트 작품들을 보존하기 위한 중요한 전략이다.

2002 ― 메트로폴리탄 미술관에서 매코이의 〈에브리 샷/에브리 에피소드〉 구매
2003 ― New Museum, Rhizome.org와 교류

"나는 창의적으로 글을 쓰는 것처럼 코딩을 한다.
나는 플로 차트(flow chart)에서 시작하지 않는다.
나는 간단한 루프로 시작하여 코드의 작은 변화가
어떤 시각적 결과를 주는지 관찰한다.
나는 예상치 못하는 결과를 초래하는 프로그램을
만든다기보다 프로그램이 어떻게 귀결될지 계획을
처음부터 세우지 않는다."

존 F. 사이먼 주니어

25. 백남준
TV 부처 TV Buddha
1974년, 모니터, 카메라, 동상
암스테르담, 시립 미술관

26. 펭 멩보
나는 호랑이다! **I'm a Tiger!**
1997년, 알루미늄 판에 실크스크린 인쇄
40×40cm

27. 존 F. 사이먼 주니어
어라이프 **A-Life**
2003년, 소프트웨어, 변형된 컴퓨터 모니터

27

이 글을 쓰고 있는 지금, 뉴미디어 아트가 미술사조로서 수명을 다했는지는 불확실하다. 미술가들은 문화와 기술의 관계를 반영하기도 하고 복잡하게 만들기도 하면서 항상 새로운 매체로 실험을 해왔으며 앞으로도 계속할 것이다. 1990년대 중반부터 2000년대 후반까지 뉴미디어 아트에 대한 창작과 비평적 사고가 급증했다. 그러나 회화와 조각 같은 전통적인 형태의 미술과 뉴미디어 아트를 구분하는 경계는 점점 더 모호해지고, 뉴미디어 아트는 문화 전반에 흡수될 것이다. 뉴미디어 아트는 특정 경향으로 살아남지 않고 다다, 팝 아트, 개념미술처럼 사상의 집합, 예측불가능하게 나타나는 감성과 방법, 다양한 형태로 이루어진 미술사조로 막을 내릴 것이다.

2004 — 구글 첫 주식 공매에서 17억 달러 회수
2005 — 미국 연방 대법원은 P2P 소프트웨어를 사용해 저작권을 침해할 경우, 해당 소프트웨어 회사가 책임을 져야 한다고 판결

삶의 공유
Life Sharing

Debian GNU/Linux, HTML, JavaScript, Flash, Python
Keywords: locative, open source, network, privacy
http://0100101110101101.org/home/life_sharing

사무실에 있는 책, 서신, 파일들은 주인의 흥미와 활동을 보여준다. 그러므로 개인 컴퓨터의 내용물들은 주인의 은밀한 초상화를 보는 것과 같다. 우리의 컴퓨터에는 대량의 개인 정보가 담겨 있기 때문에 비밀번호, 방화벽, 소프트웨어 암호 등을 이용해 타인으로부터 보호한다.

미니애폴리스의 워커 아트센터가 주문한 〈삶의 공유〉라는 프로젝트는 유럽의 뉴미디어 아티스트 0100101110101101.ORG(에바와 프랑코 메츠)가 그들의 개인적인 생활을 대중미술 작품으로 승화한 것이다. 2000년부터 2003년까지 그들은 지원금 신청서, 이메일 등 그들의 컴퓨터에 있는 모든 파일들을 누구나 언제든지 웹사이트를 통해 볼 수 있게 했다. 파일 공유(file sharing)란 용어의 철자를 바꿔 〈삶의 공유(life sharing)〉라고 부른 이 과감한 작품은 관찰자를 관음자로 바꾸어 데이터를 노출하면서 투명성을 실험했다.

0100101110101101.ORG의 〈삶의 공유〉는 예술이라는 명분하에 작가 자신들이 의도적으로 저항력 없게(잠재적으로 정체성을 침해하고 온라인상의 폭력이라는 점에서) 만들 수 있다는 것을 보여준다. 1970년대의 퍼포먼스 아티스트 린다 몬타노, 비토 에코니, 크리스 버든이 자신들의 신체를 작품에 사용했던 것과 같이 그들은 디지털 정체성을 매체로 사용한다. 〈삶의 공유〉 사이트 방문자들은 포인트&클릭 버전의 텍스트 기반 무료 운영체제로 된 리눅스 디렉토리를 그래픽 인터페이스를 통해 볼 수 있다. 그들은 지적재산권을 보호하는 대신, 리눅스 소프트웨어의 제작자가 소스 코드를 공개하는 것처럼 관심 있는 사람은 누구나 공유할 수 있도록 했다. 〈삶의 공유〉는 0100101110101101.ORG가 지적재산권을 가지고 제작한 급진적인 실험 중 최초는 아니다. 1999년에 그들은 Hell.com이란 개인 미술 웹사이트에서 컨텐츠를 다운로드하여 0100101110101101.ORG에서 모두 공유할 수 있게 했다. 이는 많은 미술가 동료들의 분노를 집중시켰고 셰리 레빈이 워커 에반스의 사진을 재생산한 것 같은 초기 도용의 예인 핵티비스트의 개입이라 할 수 있다.

0100101110101101.ORG의 〈삶의 공유〉 다음으로 이어진 〈보포스〉는 작가들이 GPS를 착용하면 그들의 위치가 실시간으로 웹사이트 내에 나타나는 프로젝트였다. 그들은 휴대전화를 연결했고 누구나 서버에서 그들의 전화 대화를 들을 수 있었다. '네가티브랜드'가 녹음된 대화 내용을 리믹스했는데 이 미술집단의 사운드 콜라주는 여러 법정 소송을 불러 일으켰다.

〈보포스〉와 〈삶의 공유〉는 소비에트 연방의 붕괴를 이끈 미하일 고르바초프의 개방 정책에서 따 온 〈글라스노스트〉라는 큰 규모의 작업 중 일부였다. "〈글라스노스트〉에서 0100101110101101.ORG는 어떻게 그 방대한 개인 정보가 공개될 수 있는지, 과거 경찰과 정보 단체가 구축했던 정보보다 더 구체적이고 개입적인 개인과 단체에 대한 정보가 어디서 전자화될 수 있는지에 대해 이야기하려 했다"고 작가들은 말했다. 공공 기관의 조지 오웰 식 정보 모음에 대한 답변으로 0100101110101101.ORG는 웹사이트를 가상의 유리집으로 전환하고, 그들의 삶을 일반인에게 공개하는 것에 무료 소프트웨어의 사용 원칙을 적용했다.

"컴퓨터는 시간이 지날수록 주인의 뇌를 닮아가며 생을 마감한다. 이것은 다이어리, 공책, 좀더 발전된 추상적 단계인 회화와 소설 등 기존의 미디어보다 훨씬 낫다."

0100101110101101.ORG

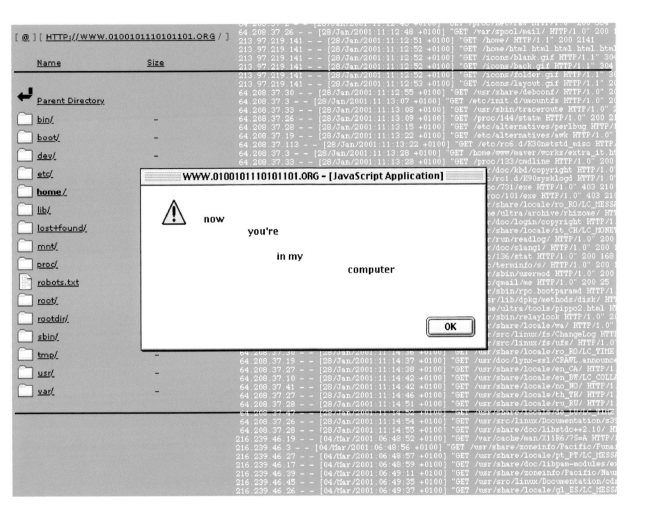

[@] [HTTP://WWW.0100101110101101.ORG /]

Name Size

↵
Parent Directory

📁 bin/ –
📁 boot/ –
📁 dev/
📁 etc/
📁 home/
📁 lib/
📁 lost+found/
📁 mnt/
📁 proc/
📄 robots.txt
📁 root/
📁 rootdir/
📁 sbin/
📁 tmp/ –
📁 usr/ –
📁 var/ –

WWW.0100101110101101.ORG – [JavaScript Application]

⚠ now
 you're

 in my
 computer

 [OK]

64.208.37.26 – – [28/Jan/2001:11:12:48 +0100] "GET /var/spool/mail/ HTTP/1.0" 200
213.97.219.141 – – [28/Jan/2001:11:12:51 +0100] "GET /home/ HTTP/1.1" 200 2141
213.97.219.141 – – [28/Jan/2001:11:12:52 +0100] "GET /home/html.html.html.html.html
213.97.219.141 – – [28/Jan/2001:11:12:52 +0100] "GET /icons/blank.gif HTTP/1.1" 304
213.97.219.141 – – [28/Jan/2001:11:12:52 +0100] "GET /icons/back.gif HTTP/1.1" 304
213.97.219.141 – – [28/Jan/2001:11:12:52 +0100] "GET /icons/folder.gif HTTP/1.1" 30
213.97.219.141 – – [28/Jan/2001:11:12:53 +0100] "GET /icons/layout.gif HTTP/1.1" 20
64.208.37.30 – – [28/Jan/2001:11:12:55 +0100] "GET /usr/share/debconf/ HTTP/1.0" 20
64.208.37.3 – – [28/Jan/2001:11:13:07 +0100] "GET /etc/init.d/umountfs HTTP/1.0" 20
64.208.37.33 – – [28/Jan/2001:11:13:08 +0100] "GET /usr/sbin/traceroute HTTP/1.0" 2
64.208.37.26 – – [28/Jan/2001:11:13:09 +0100] "GET /proc/144/statm HTTP/1.0" 200 21
64.208.37.28 – – [28/Jan/2001:11:13:15 +0100] "GET /etc/alternatives/perlbug HTTP"
64.208.37.19 – – [28/Jan/2001:11:13:22 +0100] "GET /etc/alternatives/awk HTTP/1.0"
64.208.37.113 – – [28/Jan/2001:11:13:22 +0100] "GET /etc/rc6.d/K30netstd_misc HTTP/
64.208.37.3 – – [28/Jan/2001:11:13:28 +0100] "GET /home/www/maver/works/extra_it.ht
64.208.37.33 – – [28/Jan/2001:11:13:28 +0100] "GET /proc/133/cmdline HTTP/1.0" 200
 /doc/kbd/copyright HTTP/1.0'
 /rc1.d/K90sysklogd HTTP/1.0
 c/731/exe HTTP/1.0" 403 210
 oc/101/exe HTTP/1.0" 403 210
 r/share/locale/ro_RO/LC_MESSA
 me/ultra/archive/rhizome/ HT'
 /doc/login/copyright HTTP/1.
 r/share/locale/it_CH/LC_MONE
 /run/readlog/ HTTP/1.0" 200
 /doc/slang1/ HTTP/1.0" 200 1
 /136/stat HTTP/1.0" 200 168
 /terminfo/s/ HTTP/1.0" 200 1
 /sbin/usermod HTTP/1.0" 200
 /qmail/me HTTP/1.0" 200 25
 /sbin/rpc.bootparamd HTTP/1.
 r/lib/dpkg/methods/disk/ HT'
 me/ultra/tools/pippo2.html HT
 /sbin/relaylock HTTP/1.0" 20
 r/share/locale/wa/ HTTP/1.0"
 /src/linux/fs/ChangeLog HTTP
 /src/linux/fs/ufs/ HTTP/1.0"
64.208.37.30 – – [28/Jan/2001:11:14:36 +0100] "GET /usr/share/locale/ro_RO/LC_TIME
64.208.37.19 – – [28/Jan/2001:11:14:37 +0100] "GET /usr/doc/lynx-ssl/CRAWL.announce
64.208.37.27 – – [28/Jan/2001:11:14:38 +0100] "GET /usr/share/locale/en_CA/ HTTP/1
64.208.37.10 – – [28/Jan/2001:11:14:42 +0100] "GET /usr/share/locale/en_BW/LC_COLLA
64.208.37.41 – – [28/Jan/2001:11:14:42 +0100] "GET /usr/share/locale/no_NO/ HTTP/1
64.208.37.27 – – [28/Jan/2001:11:14:46 +0100] "GET /usr/share/locale/th_TH/ HTTP/1
64.208.37.28 – – [28/Jan/2001:11:14:51 +0100] "GET /usr/share/locale/ru_RU/ HTTP/1
64.208.37.47 – – [28/Jan/2001:11:14:52 +0100] "GET /usr/share/locale/de_LU/LC_TIME
64.208.37.26 – – [28/Jan/2001:11:14:54 +0100] "GET /usr/src/linux/Documentation/s39
64.208.37.28 – – [28/Jan/2001:11:14:55 +0100] "GET /usr/share/doc/libstdc++2.10/ HT
216.239.46.19 – – [04/Mar/2001:06:48:52 +0100] "GET /var/cache/man/X11R6/?S=A HTTP/1
216.239.46.3 – – [04/Mar/2001:06:48:56 +0100] "GET /usr/share/zoneinfo/Pacific/Funa
216.239.46.27 – – [04/Mar/2001:06:48:57 +0100] "GET /usr/share/locale/pt_PT/LC_MESSA
216.239.46.17 – – [04/Mar/2001:06:48:59 +0100] "GET /usr/share/doc/libpam-modules/ex
216.239.46.39 – – [04/Mar/2001:06:49:11 +0100] "GET /usr/share/zoneinfo/Pacific/Nau
216.239.46.45 – – [04/Mar/2001:06:49:35 +0100] "GET /usr/src/linux/Documentation/cdr
216.239.46.26 – – [04/Mar/2001:06:49:37 +0100] "GET /usr/share/locale/gl_ES/LC_MESSA

슈퍼마리오 클라우드
Super Mario Clouds

ART EEPROM burner, DASM 6502 BSD, data projectors, NBASIC BSD, Nintendo Entertainment System,
RockNES, Super Mario Brothers Nintendo cartridge, video distributor
Keywords: animation, appropriation, game, nostalgia
http://www.beigerecords.com/cory/21c/21c.html

코리 아칸젤은 "취미활동을 하는 사람들이야말로 오늘날 컴퓨터 예술의 진정한 영웅이다"라고 했다. 그는 비디오게임 카트리지나 도트 프린터 같은 폐기된 소비상품들로 음악과 미술 작업을 하고, 독학하여 하위문화를 번성케 한 프로그래머이다. 〈슈퍼마리오 클라우드〉를 만들기 위해서 아칸젤은 1985년에 개발된 비디오게임인 슈퍼마리오를 해킹했다. 그는 구식 닌텐도 오락기 카트리지에서 오리지널 게임에 있는 구름을 제외한 모든 부분을 지우고 자신이 직접 프로그램(웹사이트에서 발췌한 컴퓨터 코드를 빌려서)한 새로운 칩을 대신 끼워 넣었다.

아칸젤은 밝고 푸른 하늘을 배경으로 픽셀이 깨지고 흰색과 회색으로 표현된 구름들이 움직이는 모습을 크게 확대하여 디지털로 영사했다. 또한 그는 구름들을 실크 스크린으로 만들어 웹사이트를 통해 매매했다. 아칸젤이 작업한 하늘 이미지는 19세기 존 컨스터블이 유채 물감으로 구름에 대한 연구를 한 것부터 개념미술가 비크 뮤니즈가 맨해튼 상공에 비행기를 이용하여 만화 같은 구름의 형태를 표현한 〈구름〉(2001)과 더불어 미술사의 참고자료가 될 것이다. 아칸젤의 시각적 단순화 과정은 로버트 라우셴버그가 새로운 작품을 만들기 위해 윌렘 드 쿠닝의 구성을 훌륭하게 지워서 제작한 〈지워진 쿠닝의 그림〉(1953)을 생각하게 한다. 〈슈퍼마리오 클라우드〉는 이와 비슷한 감각을 지녔으면서도 미적 가치관을 벗겨내며 반항하는 불량아다운, 예술적인 고결함과 전통적인 진정성의 개념에 도전하는 태도를 보여준다.

비록 비디오게임의 해킹은 파괴적인 예술이라고 여겨질 수도 있으나 이들의 비협동적인 태도는 비판적이라기보다는 유쾌하다. 아칸젤은 마치 게임 회사나 다른 프로그래머의 지적재산을 샘플링하는 것이 저작권의 초기 설정 모드인 양, 도용을 당연하게 받아들인다. 그는 전자음악을 녹음하고 컴퓨터 프로그램을 조합하는 베이지 레코드사와 함께 일하며 그의 소스 코드를 온라인 출판했고(재치 있고 쓸만한 설명으로 완성되었다) 사용 방법에 대해 강연했다.

많은 뉴미디어 아티스트가 새로운 기술을 맹목적으로 숭배하는 동안, 아칸젤은 최근 게임의 그래픽 사실주의를 삼가고 초기 비디오게임의 자연스러운 이미지를 선호했다. 〈슈퍼마리오 클라우드〉는 시골 십대들의 비디오 수 드 비어부터 소설책에 강아지와 아기 얼굴 그림을 그린 요시모토 나라의 그림 등 유년기와 청소년기의 추억이 현대미술의 주제가 되던 때에 제작되었다. 〈슈퍼마리오 클라우드〉는 아칸젤 자신의 청소년기를 대변하며 '너드 문화'의 기억을 되살린다. 이는 바보스런 젊은이들이 기이한 기계들을 발명하여 그들의 환상을 충족하거나 권력을 얻어 동료들에게 존경받게 되는 '신비의 체험(Weird Science)', '기숙사 대소동(Revenge of the Nerd)' 같은 1980년대 영화에서 예시된 바 있다.

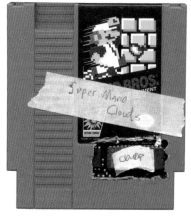

수퍼마리오 클라우드(게임 카트리지), 2002년

인트루더
The Intruder

Director, Photoshop, Sound Edit 16
Keywords: Borges, game, network, narrative
http://www.calarts.edu/~bookchin/intruder

비디오와 컴퓨터게임은 1970년대에 등장했을 때부터 매우 있기 있는 오락이었고, 중요한 문화 형태였다. 그러나 폭력적인 성격은 지속적으로 논쟁의 주제가 되었다. 〈인트루더〉는 일종의 쌍방향 웹 작품이며, 내털리 북친은 "게임 같아 보이지만 사실 컴퓨터게임과 부계사회에 대한 비평이다"라고 〈인트루더〉에 대해 언급했다.

북친의 작품은 1966년 보르헤스가 쓴 단편 소설 『침입자』에 기초를 두고 있다. 소설은 한 여인을 사이에 두고 사랑에 빠진 두 형제가 질투하고 대립하며 여인을 공유하다가 매춘굴에 팔아버리는 이야기로, 여인은 살해당하고 형제가 화해하면서 마무리된다.

북친은 비그네트란 게임과 유사한 작품 열 점을 연속해서 보여주며 이야기를 전개하고, 스페이스 인베이더 같은 초기 비디오게임을 보여주며 매체의 초기 역사를 소개한다. 이 작업에서 비디오게임은 보르헤스의 단편소설을 각색하여, 떨어지는 물체를 잡고 점프하거나 총을 쏘는 등의 전형적인 액션을 보여준다. 예를 들어 이 프로젝트의 일곱 번째 부분은 플레이어가 막대를 움직여서 스크린상의 공을 치는 초기 비디오게임 풍과 비슷하다.

북친의 작업에서 공은 여성 스커트의 실루엣으로 대체되었고 여성의 누드 사진 이미지가 게임 공간에 나타난다. 그리고 여성의 목소리로 보르헤스의 소설에서 발췌된 문장들을 읽는다. 플레이어는 여성이라는 '공'을 앞뒤로 치면서 상징적으로 두 형제들 중 하나의 역할을 하게 된다. 그리고 그 여인이 주인 없는 물건처럼 잔인하게 교환되는 것을 게임의 법칙으로 삼으며 흘러나오는 이야기에 말려들게 된다. 문학과 게임을 조화시켜 북친은 고급예술과 하위문화 사이를 연결했고 둘 사이의 차이점에 대한 질문들을 일으켰다. 이러한 평등화는 뉴미디어 아트의 일반적인 특색이라 할 수 있다.

동시에 북친은 여성으로서, 현대미술가로서, 남성지배적인 컴퓨터게임 세계에서 자신을 인트루더 즉 침입자로 여기길 바라는 것 같다. 북친은 보르헤스의 여성혐오 문학의 폭력성과 대부분의 게임에 존재하는 폭력과 성차별주의를 동시에 교묘하게 비판한다.

이런 점에서 〈인트루더〉는 전형적으로 북친이 종종 벌이는 명백한 정치적 예술행위다. 그녀는 2000년 미국의 조지 부시 대통령 후보에 대한 비판적인 내용을 담은 웹사이트인 GWbush.com 같은 전략적 매체와 연루된 행동주의 예술단체인 ®™ark의 회원이었다. 북친의 야심찬 작업인 〈메타펫〉에서 플레이어는 개에서 발견한 허구의 복종인자로 자라난 인간 종업원들을 지배하는 회사 매니저 역할을 한다. 〈인트루더〉가 가부장제도의 폭력을 비판하고 밝히는 것과 비슷한 방식으로 〈메타펫〉은 기업문화를 비판한다.

메타펫, 2002~2003년

조나 브루커-코헨 & 캐서린 모리와키 Jonah Brucker-Cohen & Katherine Moriwaki

UMBRELLA.net

Bluetooth modules, DAWN Mobile Ad-Hoc Networking Stack, iPac Pocket PCs with 802.11b and Bluetooth, microcontrollers, sensors, umbrellas, UMBRELLA.net software
Keywords: ad-hoc network, data visualization, participation, wireless
http://www.mee.tcd.ie/~moriwaki/umbrella

복잡한 도시의 거리에서 갑자기 쏟아지는 빗물에 우산 여러 개가 펴지는 것에 영감을 받은 〈UMBRELLA.net〉은 무선기기들 사이에 임의로 형성되는 모바일 애드-호크(ad-hoc) 컴퓨터 네트워크의 미학을 탐구한다. 공학적인 연구이기도 하면서 퍼포먼스이기도 한 이 작품은 소형 컴퓨터가 장착된 흰색 우산이 특징이다.

〈UMBRELLA.net〉의 한 참가자가 우산을 펴면 그 우산의 컴퓨터는 컴퓨터가 장착된 주변의 다른 우산들과 함께 무선 네트워크 연결을 시도한다. 그러면 우산의 LED가 켜져 연결 상태를 알려준다. 빨간색은 연결을 시도하는 중이고 파란색 불빛은 연결된 상태이다. 우산에 달린 소형 컴퓨터는 문자 메시지 프로그램과 참가자의 이름을 표시하는 그래픽 인터페이스 성능을 갖고 있다. 스크린의 도표에 나타나는 동심원은 네트워크상에서 참가자들이 서로 얼마나 근접해 있는지 나타낸다.

전문 교육을 통해 브루커-코헨과 모리와키는(두 사람은 더블린의 트리니티 대학에서 엔지니어로 박사학위를 받았다) 네트워크 위상기하학에 대해 관심을 가졌으나 이 작품에서 우산은 미학적인 용도로만 사용됐다. 작품에 대한 웹사이트에서 그들은 "우리는 일시적인 네트워크가 현재 우리가 사용하는 고정된 소통 경로에 놀라움과 아름다움을 더할 것이라고 믿는다"라고 썼다.

이 작품은 영화에서 기술 전문 직원들이 필요하듯이 뉴미디어 아트에도 공동 작업이 필요하다는 것을 예시한다. 브루커-코헨과 모리와키는 소프트웨어 설계자, 전기 공학자, 산업 디자이너, 하드웨어 디자이너와 함께 작업했다. 〈UMBRELLA.net〉이 공학을 배경으로 시작하긴 했지만 개념적인 매력과 극적인 특징 때문에 만든 사람들의 예술적 의도가 나타난다. 향상된 기능을 가진 우산은 2000년대 초에 진공청소기 로봇, 웹데이터를 이용해 요리시간을 결정하는 전자레인지에 이르기까지 디지털기술이 널리 퍼져 있음을 재미있게 표현했다.

〈UMBRELLA.net〉은 크리스토와 장-클로드가 푸른색과 노란색의 거대한 우산을 사용하여 일본과 캘리포니아 남부를 강조한 풍경 〈우산 프로젝트〉(1984~1991)를 생각나게 한다. 두 작품 모두 색채의 번쩍임을 통해 일상적 공간을 일시적으로 변형하거나 미화한다. 게다가 두 작품은 본질적으로 공동작업이다. 상호적이고 임의적인 〈UMBRELLA.net〉의 성격은 1960년대와 1970년대에 평범한 소재와 관객의 참여로 예술과 일상의 경계를 모호하게 만들었던 앨런 캐프로의 해프닝과 유사하다.

〈UMBRELLA.net〉은 움직이는 생물과 디지털 풍경화로 실시간 증권과 기상 정보를 표현한 존 클리마의 〈에코시스템〉(2001), NASA의 은하계 행성 사진을 수집한 마틴 와튼버그의 〈코페르니카〉(2002)처럼 데이터를 시각화한 뉴미디어 아트의 독특한 예다. 스크린을 바탕으로 한 이전의 작품들과는 달리 〈UMBRELLA.net〉은 공공장소를 캔버스 삼아 색채의 파동으로 새로운 네트워크를 시각화하고, 지루한 기술을 시적으로 연출하는 실시간 데이터를 만들어내어 도시풍경을 그려냈다.

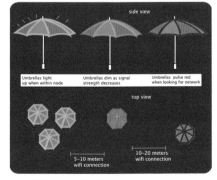

UMBRELLA.net, 2005년

보더싱 가이드
Borderxing Guide

Compass, lightness, map, stealth
Keywords: globalization, migration, network, performance
http://irational.org/cgi-bin/border/xing/list.pl

전자 네트워크로 지리적 거리를 넘어 세계 공동체 즉 지구촌에 살고 있다는 환상은 그럴듯하다. 그러나 세계화된다는 것은 골치 아픈 일이다. 기술과 이동 가능성에 특권을 가진 이들이 있는 반면 정치적, 경제적, 사회적 이유로 소통과 교통 네트워크에서 배제된 이들도 있다. 9/11 이후, 테러리스트의 공격과 그에 대한 대응으로 해외 여행객은 엄격하게 통제받는다. 영국 아티스트 히스 번팅과 케일 브랜든은 유럽의 국경을 비밀리에 넘나들 수 있는 온라인 가이드인 〈보더싱〉에서 이 문제에 초점을 맞췄다. 이 사이트는 개념적으로나마 처음으로 행동주의자, 은신처를 찾는 사람, 불법으로 출국 또는 입국하려는 사람들에게 방법을 알려준 셈이다.

런던의 테이트 갤러리와 룩셈부르크의 근대 미술관(MUDAM)의 후원으로 만들어진 이 가이드는 국경을 사이에 둔 나라에 대한 루트와 정보, 작가들이 국경을 넘을 때 경험했던 자료들을 웹사이트에서 찾을 수 있는 데이터베이스를 구축했다. 여권 없이 안전하게 특정 국경선을 넘는 방법을 담은 설명서와 함께 하이킹 지도, 필요한 용구 목록(LED 전등, 펜, 나침판, 공책 등)이 있다. 이탈리아의 피냐에서 프랑스의 소아르지로 넘어가는 방법을 간단하게 표현한다면 다음과 같다. "봄, 가을이 이 국경을 넘기에 적당하다. 이 루트는 망명자들이 주로 이용했다. 10시간 정도 걸어야 하므로 충분한 음식을 준비할 것."

두 작가는 인증된 사용자에게만 사용을 허락하여 〈보더싱〉의 경계를 단속해서 정보를 얻고 위치파악을 하려는 사이트 방문자를 통제했다. 〈보더싱〉은 이런 방법으로 국경의 통합, 인터넷이 모두에게 열려 있는 자료라는 우리의 기대를 뒤집었다.

〈보더싱〉은 뉴미디어 아트의 행동주의적 성격에 있어 모범이 된다. 번팅은 자신을 'artivist'라고 표현했다. 미술가와 행동주의자란 단어가 합쳐서 신조어가 태어났고 그것은 그의 작업에 정치적인 성격이 내포돼 있다는 것을 암시한다. 헨리 하크, 번팅, 브랜든 같은 정치적 미술가들의 발자취를 따라가다 보면 그들의 작업이 장식이나 시각적 즐거움을 강조하는 것이 아니고 꾸밈없이 기능주의적

미학을 담았음을 알 수 있다. 그러나 그들이 불법으로 국경 사이를 여행하며 촬영한 사진에는 강렬한 아름다움이 있다. 불법 입국의 흔적인 이 근사한 이미지는 놀랍도록 아름다운 풍경을 드러낸다.

1999년 번팅은 영국 출신의 미술가 레이첼 베이커와 〈슈퍼위드〉에 공동으로 참여했다. 이 프로젝트 역시 가상과 실물을 연결한다. 이 작업에서 번팅과 베이커는 제초제에 대한 저항력을 갖춘 씨앗을 직접 기르는 방법을 온라인에 올렸다. 이 씨앗은 유전자를 변형한 식물과 음식을 생산하는 대규모 생물공학 회사에 대응하도록 만들어진 '유전적 무기'라 할 수 있다. 〈보더싱〉과 같이 〈슈퍼위드〉도 막강한 조직과 시스템에 침투하고 기업이나 정부의 규제에 반대하여 진실을 해킹하는 은유적 실천을 제시한다. 다른 핵티비스트 미술가들과 마찬가지로 번팅과 그의 협력자들은 뉴미디어를 목적이 아니라 수단으로 사용했다.

"나는 자신을 전투요원이라고 생각한다.
미술가는 바라보기만 하지 않는다.
이것은 눈앞의 진실을 알아차리는 것이
아니라 진실 그 자체다."

히스 번팅

브랜든
Brandon

HTML, Java, JavaScript, Perl, PHP, MySQL
Keywords: collage, gender, identity, violence
http://brandon.guggenheim.org

1993년, 21세의 나이에 한 남자에게 강간당하고 살해된 여성 티나 브랜든의 실화는 힐러리 스웽크 주연으로 '소년은 울지 않는다'(1999)로 영화화되어 관객들의 마음을 사로잡았다. 영화가 나오기 1년 전 뉴욕의 구겐하임 미술관은 타이완계 미국인 슈 리 쳉에게 웹을 기반으로 한 작품을 만들 것을 주문했다. 이 작품은 티나 브랜든의 이야기를 비선형적인 방식으로 현대사회에서의 성 정체성의 모호함과 유동성을 실험적으로 다루었다.

〈브랜든〉 웹사이트에 처음 보이는 이미지는 변형된 화장실 아이콘이다. 이 아이콘의 형태는 아기에서 여자로, 여자에서 남자로 끊임없이 변한다. 단순한 이 애니메이션은 생물학적으로 여성으로 태어났으나 후에 남성이 되길 원했던 티나 브랜든의 경험을 간결하게 요약한 것이다. 방문자가 클릭하여 웹사이트에 접속하면 남성 해부도, 문신, 바디 피어싱, 정장 차림의 남성, 신문 헤드라인, 끈 달린 딜도 이미지가 바둑판 모양으로 나열되어 있다. 각각의 이미지에 마우스를 올리면 다른 이미지를 보여주면서 브랜든의 일생과 살인에 관한 해설이 흘러나온다. 이 기초적인 상호작용은 미스터리를 풀기 위한 실마리를 하나하나 수집해나가는 과정을 의미한다.

이 작업의 매체로 웹을 선택하면서 쳉은 물질적인 사회에서 성에 대한 복종을 다룬 브랜든의 이야기와 사람들이 자신을 구체화하지 않고 위장한 채 즐기는 온라인 게임의 관계를 제시했다. 그러나 쳉은 〈브랜든〉을 웹에 한정하지 않았다. 일년여 동안 지속되던 이 프로젝트는 뉴욕의 소호 구겐하임 미술관의 비디오-월에 웹사이트의 이미지를 보여주었다. 뿐만 아니라 쳉은 디지털화된 신체의 사회적 함의에 대한 공개 토론회를 열기도 했다. 첫 토론회는 1998년 암스테르담의 테아트룸 아나토미쿰에서 열린 월드 와이드 비디오 페스

브랜든, 1998년

티벌 기간에 있었고, 그 다음은 1999년에 하버드 대학의 아트&시빅 다이얼로그 인스티튜트에서 열렸다. 쳉은 큐레이터, 비평가, 토론 참가자를 초대하고 그들의 이미지를 〈브랜든〉 사이트에 올렸다.

음악 표절과 포르노 산업에 이르기까지, 미디어와 관련된 주제에 시기적절하게 초점을 맞춰 온 미술비평가 리즈 코츠는 쳉의 작품 전반을 "공동 연구된 모험의 시도이자 상업적인 기술과 현재의 정치적 화두가 만나는 작품"이라고 평했고 이는 뉴미디어 아트에 끊임없이 나타나는 성격이다.

쳉은 엘리노어 안틴과 마사 로슬러 같은 페미니즘 미술가들이 1970년대에 신기술이었던 비디오를 사용했던 것처럼, 〈브랜든〉에서 성과 정체성이라는 주제를 표현하기 위해 웹사이트를 사용했다. 이러한 미술가들처럼 쳉도 성이 대중적으로 어떻게 인식, 차별화, 정의되는지 새로운 형태로 탐구했다.

"모든 미술 에이전시는 디지털 업데이트를 해야 한다. 과거에는 서버를 자료를 영구적으로 보관하는 박물관처럼 취급했다. 그러나 우리는 흘러간다(시장에서, 여행자의 감각으로). 결국 주변에 다시 미술상들이 나타나 활약할 것이다."

슈 리 쳉

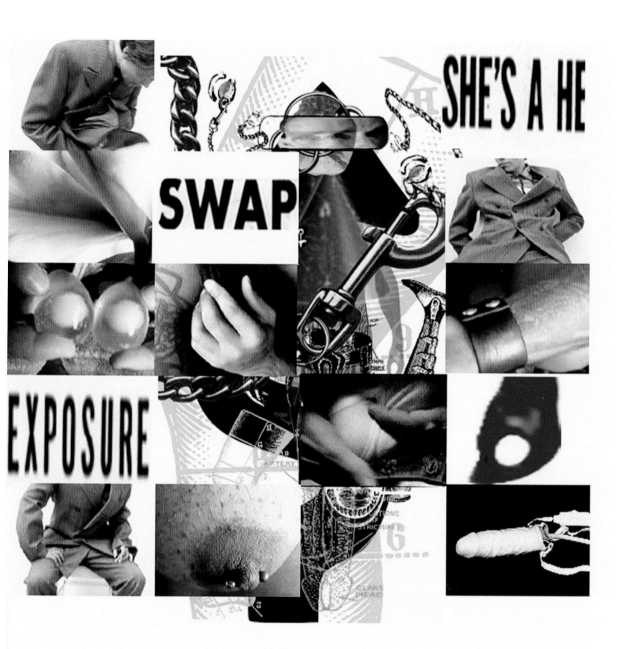

딥 아스키
Deep ASCII

Asciimator, TTYVideo
Keywords: ASCII, cinema, net.art
http://www.ljudmila.org/~vuk/ascii/film

뉴미디어 아트의 역사에서 매우 중요한 사건은 슬로베니아 아티스트 북 코식이 1995년에 '넷 아트'라는 용어를 상용화한 것이다. 뉴미디어 아티스트인 알렉세이 슐긴이 지적한 대로 코식의 문장은 뒤샹식 기성품이다. 코식은 복잡하게 섞인 이메일 안에서 점으로 결합한 '넷'과 '아트'라는 단어를 인식했고 이 용어를 인터넷을 기반으로 한 예술을 표현하기 위해 사용했다. 비록 마침표 혹은 '닷'이 빠져도 이 단어는 이해하기 쉽다.

코식의 가장 유명한 작품은 〈움직이는 이미지들의 아스키 역사〉인데 예술이 역사화되는 과정에 미술가들이 갖는 흥미를 보여준다. 이 작업에서 코식은 알프레드 히치콕의 '사이코', 포르노 영화 '딥 스로트'(〈딥 아스키〉로 다시 제작), 공상과학 시리즈 '스타 트랙' 등 고전 영화나 TV 쇼의 장면을 단편 애니메이션으로 변화시켰다. 벤데이 점이나 픽셀이 스크린에 형태, 그림자, 물체 등을 그리는 역할을 하는 것처럼 코식은 소프트웨어를 이용하여 원작을 아스키코드로 된 이미지로 전환했다. 그런 다음 이 프레임을 빠른 속도로 연속 재생해 원작을 효과적으로 재현했다. 1963년 처음 사용된 ASCII(American Standard Code for Information Interchange, 정보교환용 미국 표준 코드)는 다른 운용체제의 컴퓨터를 가진 사용자들 사이에도 문자 교환이 가능하도록 문자나 기호 등을 숫자에 대응한 것이다.

코식이 최초로 아스키 코드로 이미지를 만든 것은 아니었다. 컴퓨터가 그래픽을 표현하기에 사양이 부족했던 시기에는 사용자가 아스키 문자나 숫자, 기호 중 하나를 이용하여 스크린 상에 선이나 형태를 표현했다. 1990년대에는 인터넷 애호가들이 직접 입력하든지 소프트웨어를 사용해 이미지를 아스키 코드로 바꿔 아스키 드로잉으로 이메일 마지막 부분을 장식하기도 했다. 아스키 코드로 영화나 텔레비전 프로그램 등을 재현하여 코식은 이미지를 만드는 기초적인 방법을 한계까지 확장하게 되었다. 이런 방법으로 그는 복고풍 미래주의 미학을 창조했다.

코식은 고고학자로 교육을 받았고, 그의 아스키 코드 영화는 미디어에 있어서는 고고학적이라고 할 수 있는 접근이었다. 그러나 구식 기술에 대한 코식의 관심은 학구적인 것과는 거리가 있다. 그리고 그가 아스키 코드를 되살려 사용한 것은 뉴미디어의 발전을 강조하는 실용주의적 논리의 비판과 목적 없는 찬사를 동시에 받는다.

움직이는 이미지들의 아스키 역사(사이코), 1999년

"움직이는 아스키 코드로 작업한 나의 작품과 실험은 일상 속 신기술에서 완전히 무익한 것과 그 결과를 신중하게 연출한 것이다. 나는 과거를 주의 깊게 살피며, 소외되고 잊혀진 기술을 계속 업그레이드하려고 노력한다."

북 코식

사파티스타 택티컬 플러드넷
Zapatista Tactical FloodNet

Email, HTML, Java
Keywords: hacktivism, performance, tactical media, theatre
http://www.thing.net/~rdom/ecd/ecd.html

뉴미디어 아트는 보통 다른 분야의 규칙과 함께 혼합 예술이라는 것을 강조하며 심미성과 창조성이 혼성적인 형태를 띤다. 1998년 리카르도 도밍게스, 카르민 카라식, 브렛 스탈바움, 스테판 브레이 등이 모여 결성한 일렉트로닉 디스터번스 시어터(EDT)는 예술과 정치를 혼합했다. 그들은 지속적인 정부의 압박에 대응하는 멕시코 치아파스 토착민들의 혁명 운동인 사파티스타 민족해방군들의 도움으로 온라인 시민불복종운동을 시작했다. EDT는 전세계 행동주의자들에게 이 프로젝트를 알리기 위해 이메일과 웹을 이용했으며 후원자들이 '플러드넷'이라는 자바 애플릿을 다운로드하고 설치하도록 했다. 이 애플릿은 에르네스토 세디요 전 멕시코 대통령, 빌 클린턴 전 미국 대통령, 멕시코 주식 시장, 체이스 맨해튼 은행 등의 웹사이트에서 존재하지 않는 웹페이지를 반복해서 열려고 한다. EDT 운동의 참여자들은 웹사이트에서 '틀린 URL(서버에 존재하지 않는 웹페이지 주소)'을 만들기 위한 단어를 선택하라는 질문을 받게 된다. 예를 들어, 참가자들은 멕시코 군대가 악테알 자치

구역을 침입했을 때 사망한 사파티스타의 이름을 입력하라는 질문을 받는다. 매번 틀린 URL을 요구할 때마다 지정된 서버는 강제로 오류 메시지를 띄운다. 교묘하고도 능숙한 이 과정은 서버의 오류 로그에 틀린 URL을 기입하게 하여 사망자들의 죽음에 대한 책임을 상징적으로 되묻는 것이다. 많은 사람이 동시에 이 애플릿을 사용하면 서버는 과부하가 걸릴 것이며 일반 방문자들이 그 사이트를 방문하려고 한다면 해당 페이지가 열리지 않거나 느리게 실행될 것이다.

이렇게 사이트를 무능하게 만드는 것을 '서비스 거부 공격'이라고 한다. EDT의 이런 행동은 연좌농성에서 공공시설의 출입을 막는 것과 비슷하다. 시민불복종운동은 1960년대 미국 시민권운동을 모델로 삼았으며, EDT 구성원들은 서버 데이터를 파괴하지 않았으며 별명을 쓰지 않고 당당하게 그들의 실명을 사용했다. 도밍게스는 다음과 같이 말했다. "우리의 착상은 웹사이트를 파괴하거나 혼란을 주자는 것이 아니다. 종이비행기를 창문에 던지는 것은 큰일이 아니라 성가신 일로 간주하는 것과 마찬가지로, 그저 조금 방해만 한다는 것이다." 그는 사파티스타 공군들을 종이비행기란 단어로 상징적으로 표현했다.

EDT의 작업은 '전략적인 미디어' 혹은 정부나 주식회사에 맞서기 위해 저렴한 통신 도구를 사용하여 광범위하고도 효과 있는 수단을 쓴 좋은 예시이다. "우리에겐 뉴욕타임스 같은 신문의 기사도 거대한 홍보 회사도 없다. 그래서 우리는 미디어에 호소하는 방법 밖에 없다"라고 도밍게스는 말했다. 배우 수업을 받은 도밍게스는 1980년대 뉴욕을 기반으로 한 AIDS 행동주의자들의 조직인 ACT-UP의 일원이었다. 그는 미디어와 정치에 대한 책을 출판한 크리티컬 아트 앙상블에서 몇 년 동안 근무했다. 이 회사에선 EDT가 만들어지기도 전인 1997년에 『전자 시민불복종운동과 그 외의 비대중적 아이디어』라는 책을 출간했다.

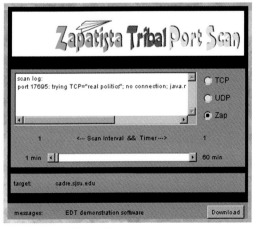

사파티스타 트라이벌 포트 스캔, 2001년

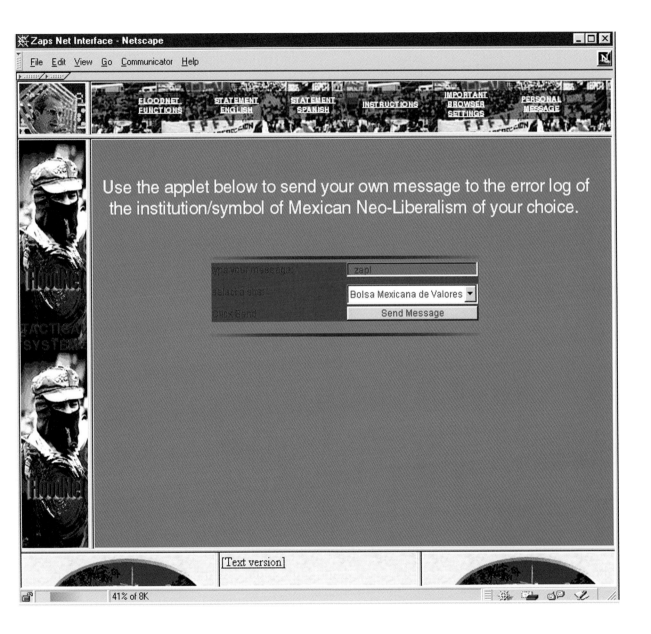

Zaps Net Interface - Netscape

File Edit View Go Communicator Help

FLOODNET FUNCTIONS STATEMENT ENGLISH STATEMENT SPANISH INSTRUCTIONS IMPORTANT BROWSER SETTINGS PERSONAL MESSAGE

Use the applet below to send your own message to the error log of the institution/symbol of Mexican Neo-Liberalism of your choice.

type your message: zap!

select a site: Bolsa Mexicana de Valores ▼

Click Send Send Message

[Text version]

41% of 8K

이토이.셰어

etoy.SHARE

Certificate financing/representing Toywar
3DS Max, Elm, FTP, SSH Daemon, Lambda print, Mutt, MySQL, Netscape, PGP, Photoshop, PHP, Sendmail
Keywords: collaboration, corporation, hacktivism
http://www.etoy.com

1990년대 중반에는 누구나 인터넷을 볼 수 있게 되었다. 웹 사이트를 개설하는 것이 워낙 저렴했기 때문에 미술가 집단은 큰 회사처럼 눈에 띄면서도 어디서나 그 존재를 알 수 있게 되었다. 많은 뉴미디어 아티스트와 단체들은 웹의 이런 장점을 받아들여 세련된 로고, 슬로건과 함께 조직 혹은 조직의 목소리를 낼 수 있는 실체인 자신을 온라인에 나타냈다. 이러한 접근을 처음으로 시도한 이들 중, 1994년에 강력한 브랜드 정체성을 가지고 '이토이'라는 스위스 회사를, 1995년에는 http://www.etoy.com을 설립한 유럽 미술가들이 있었다.

이토이는 그들 자신에 대해 "이토이는 세계시장과 디지털 문화에 큰 영향을 주기 위해서 미술, 정체성, 국가, 패션, 정치, 기술, 사회 공학, 음악, 권력, 사업의 경계를 넘나들고 허무는 '협동 조각물'이다. 우리는 보통 회사나 개인은 감당할 수 없거나 위험한 길을 간다"고 표현했다. 많은 벤처 사업체를 따라 이토이는 작업을 위한

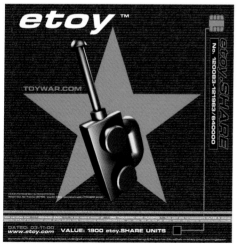

etoy.SHARE, 2000년

자금을 조성하고 주식을 발행했는데 그 증권은 미술품 역할을 하기도 했다. 회사 문화에 대한 미묘한 비판과 진지한 옹호 사이에서 이토이는 온라인 작업과 퍼포먼스식 개입, 풍자적인 행동을 결합했다.

1999년 닷컴 붐이 정점에 이르렀을 때, 건실한 온라인 장난감 사업체인 이토이즈(eToys)의 고객이 실수로 이토이의 웹사이트에 접속했다고 불편함을 호소했다. 사실 이 온라인 장난감 회사보다 이토이가 2년 먼저 웹 주소를 등록했음에도 이토이즈는 이토이를 트레이드 마크 도용으로 고소했다. 이토이즈는 이토이에게 51만 6000달러를 받고 도메인 이름을 포기하라고 권유했지만 이토이의 미술가들이 거절하는 바람에 소송이 시작됐다. 이 소송에 항복하지 않고 이토이는 〈장난감 전쟁〉이라는 광범위한 넷 아트를 만들어 대중적으로 반격할 수 있는 웹사이트를 만들었다.

인터넷을 전쟁터로 사용하는 이토이는 이토이에 동조하는 전 세계의 뉴미디어 아트 단체의 회원들이 이토이즈를 공격해서 점수를 올리고 이토이즈의 주식 가격을 떨어뜨리는 것이 목적인 온라인 게임을 창안했다. 게임의 참가자들은 이토이즈의 온라인 채팅방, 투자자들의 공개토론방에서 이토이즈를 비판하고, 잘못된 정보로 이토이즈의 서버 로그를 파괴하거나 안티 이토이즈 웹사이트를 만드는 등의 실제 온라인 생활을 계속했다. 대중음악 밴드들은 이토이를 지지하면서 게임의 배경음악으로 사용할 MP3를 기부했다.

이 이야기는 2000년 1월 말경, 이토이즈가 소송을 철회하는 것으로 종료되었다. 1999년 11월부터 2000년 2월까지 1,798명이 〈장난감 전쟁〉에 참여하여 이토이를 방어했다. 그 동안 이토이즈 주식의 총 가치는 대략 45억 달러 감소했다. 이토이즈의 시장 자본이 붕괴된 이유가 〈장난감 전쟁〉인지, 다른 경제적 요인인지 확실히 알 순 없다. 그러나 이토이는 〈장난감 전쟁〉이야말로 '미술사상 가장 비싼 퍼포먼스'였다고 주장한다.

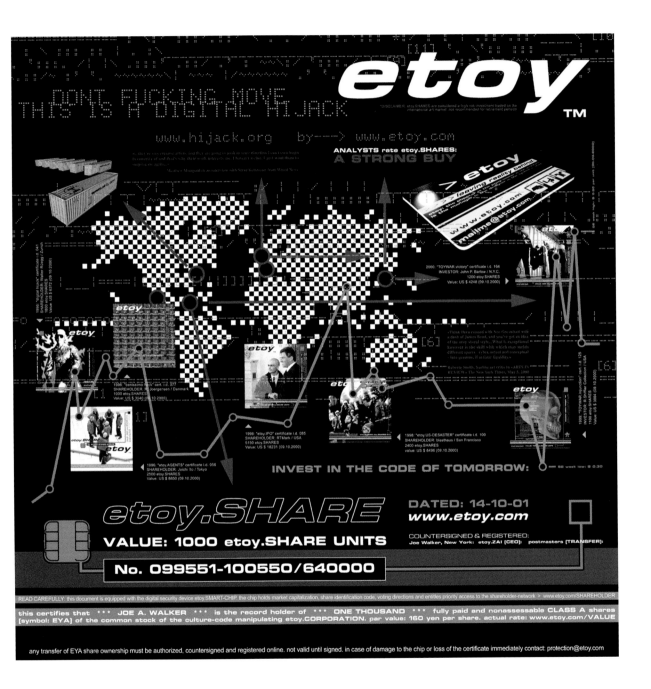

[도메스틱]
[domestic]

Data projector, graphics card, joystick, PC, Unreal Tournament 2003
Keywords: feminist, game, narrative
http://www.maryflanagan.com/domestic

메리 플래너건은 여러 뉴미디어 아티스트처럼 연구 주제 또는 수단으로 컴퓨터게임을 사용한다. 〈도메스틱〉은 언리얼 토너먼트라고 하는 게임엔진을 기반으로 제작되었다. 3차원 환경에 플레이어들이 들어가 미로처럼 복잡한 방을 돌아다니며 적들을 날려버리는 전형적으로 '먼저 쏘는 사람이 이기는' 게임이다. 〈도메스틱〉은 예술이 목적인 대중적인 게임의 방향을 새롭게 수정했다. 그런데 유명한 언리얼 토너먼트 게임들이 폭력으로 뭔가를 정복하는 것을 보여주는 반면 플래너건은 어릴 적 추억과 감성을 느낄 수 있는 집 같은 환경을 창조하기 위해 게임을 활용했다. 플래너건은 〈도메스틱〉에 사진 이미지 그리고 외부에서 받는 공격보다는 내부의 혼란을 표현하고 즉 육체적인 싸움을 심리적인 싸움으로 대신하는 문장을 배치했다.

플래너건에 따르면 〈도메스틱〉은 격렬하게 총을 쏘는 게임이지만 참가자들 간에 상호작용을 하는 것에 대한 직접적인 비판은 아니다. 대신 이 작품은 게임을 정치화하고 게임에 대한 가정을 질문해보길 요구한다. 플래너건은 "폭력적이고 차가우며 비인간적인 기술집약적 게임 공간이 그와 완전히 반대인 공간으로 바뀔 수 있을까? 공간을 인격화하여 감정적인 공간으로 바꿔 이를 정치문제로 삼을 수 있을까? 3차원 게임을 하는 것이 도전적인 행위인가, 혹은 전형적인 총 쏘기는 게임으로 적당하지 않은가?"라고 묻는다.

〈도메스틱〉은 플래너건이 일곱 살 때 고향인 위스콘신 교외에서 일어났던 상황을 기초로 했다. 플래너건은 교회에서 집으로 돌아오는 길에 목재로 포장된 길을 걸어가다가 집 창문에서 뭉게뭉게 퍼져 나오는 연기를 보았다. 그 때 아버지가 집안에 있다는 것을 알아 챈 그는 미친 듯이 집을 향해 뛰었다. 플래너건은 게임 공간 안의 건축물과 그 벽을 가득 채운 이미지와 문자 속에서 어릴 적에 겪은 정신적으로 충격을 받은 경험을 재현했다. 이 게임의 목표는 집에 들어가 불타고 있는 방의 불을 끄는 것이다.

〈도메스틱〉은 게임의 가상 환경에서 설치작품 같은 기능을 한다. 전형적인 설치미술가들이 갤러리 공간에 접근하여 3차원을 예술로 만드는 것처럼 플래너건은 언리얼 토너먼트를 도용했다. 〈도메스틱〉의 경우, 가족 사진첩에 있는 숲과 고향 집의 사진들을 이용하여 움푹 들어간 벽을 덮었다.

플래너건의 다른 작업처럼 〈도메스틱〉도 독특한 페미니즘 논리가 있다. 멀티미디어 제작자 혹은 교육자로서, 그녀는 네트워크 게임을 통해 젊은 여성들에게 컴퓨터 프로그래밍을 가르쳐주는 협동교육 프로젝트인 〈어드벤처 오브 조시 트루〉라는 최초의 쌍방향 웹게임을 개발했다. 플래너건은 〈도메스틱〉이 비디오게임을 하고 싶은 소년(그리고 소녀)을 위한 것뿐만 아니라 소꿉놀이를 하고 싶어 하는 소녀(그리고 소년)을 위한 것이기도 하다고 주장하며 육체적인 충돌, 외적인 이야기를 감정적 탐구, 내적인 이야기로 대신했다.

[도메스틱], 2003년

텔레가든
Telegarden

Custom planter, industrial robot arm (Adept 1), irrigation, video cameras, World Wide Web interface
Keywords: installation, telepresence, participation
http://queue.ieor.berkeley.edu/~goldberg/garden/telegarden

어떻게 온라인상으로 보는 것을 믿고 진품이라는 것을 알 수 있을까? 1995년 처음으로 온라인에 등장한 〈텔레가든〉은 인터넷을 이용하여, 원거리에 있으면서 만물에 관한 지식을 얻어내는 것에 관한 여러 질문을 불러일으켰다. 이 작품은 자동차 공장에서 사용하는 산업용 로봇 팔을 웹상에서 조종하여 살아 있는 식물에게 물과 비료를 줄 수 있게 하여 전 세계 어떤 곳에 사는 정원사라도 온라인으로 식물을 키울 수 있게 했다.

캔 골드버그는 캘리포니아 버클리 대학의 공학교수이자 미술가로서, 그 정원이 실제로 존재하는 것인가 하는 생각이 들도록 했다. 우리는 〈텔레가든〉 웹사이트에 있는 녹색 식물들이 잘 자라도록 사용자가 할 수 있는 일이 있는지, 혹은 모두가 연출된 것인지에 대해 의심하게 된다. 사실 로봇과 정원, 둘 다 존재하며 사용자가 인터넷을 통해 제어한다. 골드버그는 "미디어 기술은 일반적으로 불신을 조장한다. 나는 그 불신을 없애기 위해 노력한다"고 말했다.

〈텔레가든〉의 물질적 요소는 오스트리아 린츠의 아르스 엘렉트로니카 센터에 설치되어 백남준, 브루스 나우만, 게리 힐 등이 비디오 아트를 스크린의 영역에서 3차원의 조각으로 확장한 것처럼 넷 아트의 가상공간과 갤러리의 물리적인 공간을 연결했다. 골드버그의 설치작업은 기계로 된 원형의 작은 정원에 둘러싸여 있고, 흰색 탁자가 이를 받치고 있으며 로봇 팔이 중간에 위치해 있다. 이 정원에는 각양각색의 꽃들이 있고 이 꽃들은 로봇을 생산하는 신기술과 대조된다. 온라인 사용자는 커뮤니티 회원으로 등록한 다음 〈텔레가든〉 웹사이트에 로그인하여 멀리 떨어져 있는 식물들을 돌보게 된다. 첫 해에는 9000여 명의 회원들이 등록하여 온라인 공동 원예에 참여했다. 미디어 이론가 피터 루넌펠드는 그의 저서에 다음과 같이 서술했다. "월드 와이드 웹에 정원을 링크하여 로봇 팔과 카메라를 조정하는 인터페이스를 만든 것은 미술가들이 첨단 공학기술을 일반적인 자연계에 적용하기 위해 첨단기술을 변형한 것이다."

〈데몬스트레이트〉에서 골드버그는 인터넷과 웹캠이 우리가 사물을 관찰하고 주변 세계와 서로 영향을 미치는 것에 어떤 영향을 주는지 탐구했다. 최첨단 기술로 만들어진 텔레로보틱 감시 카메라가 학생들의 반전운동과 1960년대의 자유발언운동의 무대가 된 버클리 대학의 스프로울 광장에 설치되어 있다. 사용하기 편리한 인터페이스를 통해 〈데몬스트레이트〉 웹사이트 방문자들은 학생이나 교수, 다른 보행자에 초점을 맞추고 가까이 당겨서 볼 수 있을 뿐만 아니라 웹캠 이미지와 관련된 문자를 인터넷에 올릴 수도 있다. 자유발언운동의 40주년을 기념하여 제작된 〈데몬스트레이트〉는 정부나 기업이 동의 없이 우리의 모습을 사용하는 감시의 시대에 공공장소의 자유와 사생활은 어떻게 되는 것인지 의문점을 불러일으킨다.

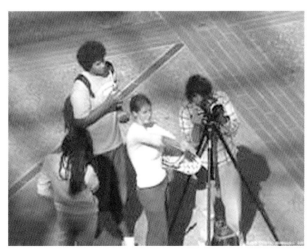

데몬스트레이트, 2004년

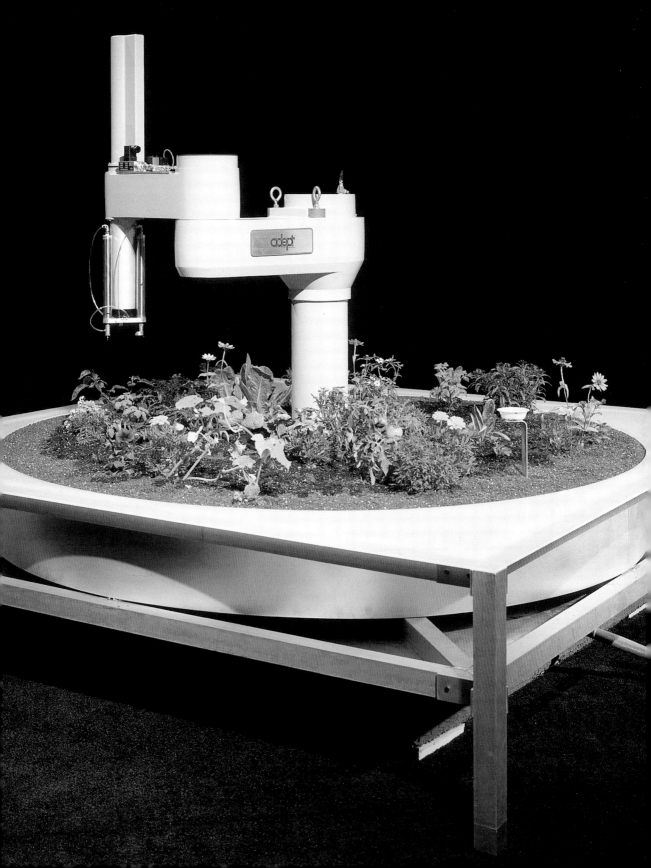

내털리 제레미젠코 **Natalie Jeremijenko**

에이-트리스
A-trees

CO₂ sensor, desktop plant, simulated Paradox clones
Keywords: artificial life data visualization, environment
http://onetrees.org/atrees/index.html

'인공적 삶이란 모순된 용어인가? 내털리 제레미젠코는 과학과 공학을 공부한 미술가로서 디지털과 생물복제, 로봇공학, 소프트웨어 같은 기술의 개연적인 결과를 분석하게끔 하는 작품들을 만들었다. 〈에이-트리스〉는 시뮬레이션으로 컴퓨터 데스크톱 안에서 마치 흙 속에 묻혀 있는 식물이 자라는 것처럼 보인다. 이 나무는 자동 성장 알고리듬을 바탕으로 조금씩 자라나게 프로그램되어 있다. 성장률은 단순히 제레미젠코의 프로그램에 따라서 결정된 것이 아니다. 위쪽으로 뻗어 나오는 나뭇가지들은 실시간 이산화탄소 측정기에 의해 컴퓨터 주변 공기의 이산화탄소량을 알려준다. 제레미젠코의 〈에이-트리스〉는 단순히 살아 숨 쉬는 나무를 보여주어 공기의 상태를 알려주는 것에 그치지 않고 지구 온난화 현상을 심미적으로 보여준다. 모든 식물들이 사라지고 디지털 식물만 생존할 수 있다는 비유를 해서 인간이 영향을 미치는 전 세계 식물들의 운명에 대한 질문을 제기한다. 이 작품의 제목 〈에이-트리스〉는 인공적인 삶(artificial life, 즉 a-life)을 암시한다. 만약 〈에이-트리스〉가 환경에 대한 반응으로 자라고 죽는다면 이것은 살아 있음을 뜻하는가? 제레미젠코는 기술과 개념에 있어서 실물과 가상을 영리하게 결부하여 삶에 대한 이해를 자문하고, 어떻게 이것을 디지털로 만들었을까 그리고 어떻게 키워야 할까 하는 의문을 갖도록 만들었다.

제레미젠코는 〈그루터기〉를 프린터가 사용한 종이 양을 계산하는 '프린터 대기 바이러스'라고 묘사했다. 프린터가 중간 크기의 나무 한 그루 분량의 종이를 사용했을 때 자동으로 나무테가 보이는 그루터기 이미지가 프린트된다. 결과적으로 나무는 인쇄된 나이테 이미지를 쌓아 놓아 재생할 수 있다. 〈에이-트리스〉처럼 〈그루터기〉도 환경 파괴와 개인의 관계를 전개하기 위한 작업이었다. 2000년에 런던의 뉴미디어 아트 잡지인 뮤트 지는 〈그루터기〉와 〈에이-트리스〉를 CD로 제작했고, 샌프란시스코 근교에 나무 한 그루를 1000그루로 복제해 심는 〈원 트리〉라는 공공미술 프로젝트에 두 작품을 링크했다.

제레미젠코가 최초로 작업한 수목 예술작품은 〈나무 논리학〉(1999)으로 매사추세츠 현대 미술관에서 전시한 공공시설 조각이다. 이것은 여섯 그루의 나무를 거꾸로 매달아 나무의 부자연스러운 모습을 보여주어 자연다움에 대한 일반적 개념을 흔들어 놓았다. 제레미젠코의 나무 작업은 자연적인 풍경을 재검증하는 미술을 위한 재료로 나무를 사용하는 로버트 스미스슨의 작품에서 영감을 받았다. 스미스슨이 1972년에 발표한 내용 중 "나는 존재하는 재료 그대로가 주는 직접적인 효과를 염두에 둔 미술을 목표로 한다"는 구절은 기술과 자연 사이의 관계를 탐구하는 제레미젠코의 작품에 쉽게 적용할 수 있다.

그루터기, 1999년

"기술의 문제는 자원을 가진 사람들이 자신의 이익을 위해 기술을 개발한다는 것이다. 이는 완전히 보수적인 사회적 영향력이며 다루기도 매우 복잡하다. 그러나 뜻하지 않게, 우리가 맞닥뜨린 환경문제를 바로잡을 수 있는 기회를 기술이 제공하기도 한다."

내털리 제레미젠코

wwwwwwwww.jodi.org

HTML.403

Keywords: Net art, conceptual, glitch

http://wwwwwwwww.jodi.org

다수의 넷 아트 프로젝트와 마찬가지로 〈jodi.org〉도 여러 번 구체화하는 작업을 거쳤다. 1993년 처음으로 웹에 등장했을 때, 지금은 wwwwwwwww.jodi.org로 바뀐 홈페이지에는 검은 스크린에 구두점이 난해하기 뒤섞여 있고 숫자들이 깜빡거리며 혼돈스러운 녹색 문자로 스크린을 뒤덮고 있었다. 얼핏 보면 〈jodi.org〉 홈페이지는 에러 혹은 HTML을 처음 배워 제대로 알지 못하는 사람이 페이지를 제작하여 브라우저에 돌발적인 문제가 생긴 것처럼 보이기도 한다. 그러나 페이지의 소스 코드를 볼 줄 아는 방문자들은 놀라움을 금치 못한다. 작가들은 제대로 구성한 HTML 태그 사이에, 웹을 매개로 해서 터져버리기라도 할 것 같은 수소 폭탄 다이어그램을 슬래시와 도트로 그려 넣었다.

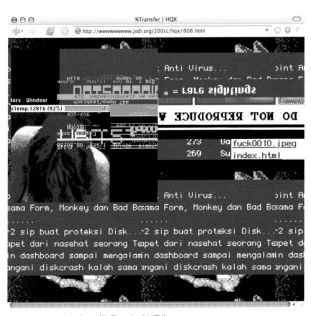

wwwwwwwww.jodi.org (% Transfer | HQX)

클릭하면 홈페이지는 디지털 파편들이 있는 스크린으로 이동한다. 깨진 픽셀로 만들어진 이미지, 깜빡이는 문자, 제대로 재생되지 않는 애니메이션 등이다. 사이트의 다른 부분을 둘러보다 보면 뒤죽박죽이던 문자들이 있는 첫 페이지가 에러가 아니라 의도적으로 돌발 상황을 보여주었다는 것을 알게 된다.

〈jodi.org〉는 인터넷이란 매개의 본질적인 성격에 대한 형식주의적 연구로 볼 수 있다. 그렇지만 〈jodi.org〉는 개념적이기도 하다. 게다가 돌발적인 미학 측면에서는 우리가 지각할 만한 곳에 메시지를 숨겨넣는 방식으로 소스 코드에 폭탄을 삽입했다. 솔 르윗은 "개념미술에서 모든 계획과 결정들은 미리 만들어진 것이고 실행으로 옮기는 것은 형식일 뿐이다. 개념은 작품을 제작하는 기계가 된다"고 했다. 〈jodi.org〉의 아티스트 조안 힘스커크와 더크 페스만은 홈페이지에 슬래시나 콜론, 괄호, 숫자를 직접 입력하지 않았다. 웹페이지의 소스 코드에 폭탄 모양의 이미지를 넣어서, 브라우저가 이를 HTML 파일로 번역하여 스크린에 나타내면 스크린 상에서 폭발하도록 하자는 것이 그들의 생각이었다. 이 생각은 접속자가 페이지를 로드할 때마다 새로운 작품을 만드는 기계의 구실을 했다.

〈jodi.org〉는 넷 아트 프로젝트의 전형이 되었다. 그리고 미술가 자신들도 세계적인 넷 아트 무대에서 유명하게 되었다. 힘스커크와 페스만은 최초로 게임에 관심을 둔 미술가들이었으며 '캐슬 울픈스타인' '퀘이크와 젯 셋 윌리' 같은 인기 있는 게임들의 변형버전을 만들었다. 조디의 온라인 작업과 마찬가지로 게임을 변형하는 것은 그 매체를 해체하여 테크놀로지의 혼란스러운 경험을 유발시키기 위해 버그를 재미있게 활용한 것이다.

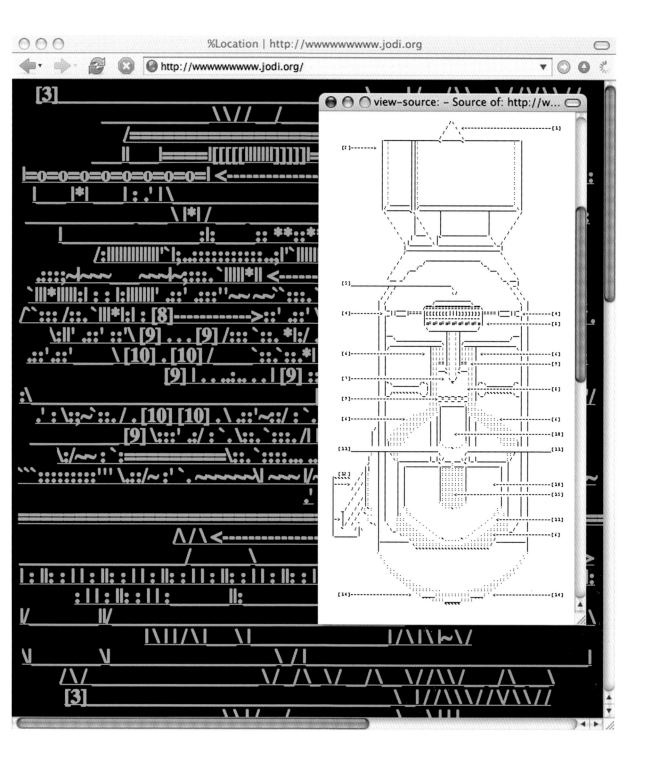

보행자
Pedestrian

3DS Max, AfterEffects, Character Studio, motion analysis equipment, Premiere, Quicktime Pro, Tree Professional 5
Keywords: animation, intervention, motion-capture
http://www.openendedgroup.com/artworks/pedestrian/pedestrian.htm

폴 카이저와 설리 에슈카의 뉴미디어 작품 〈보행자〉를 보면 우리는 잠시 현기증을 느낀다. 보도나 미술관 마루에 아주 작게 사람 형태를 비춰서, 위에서 내려다보면 마치 공중에 뜬 느낌이 들기 때문이다. 눈속임 기법으로 표현한 거리와 광장에 움직이는 소인들은 디지털 렌더링을 거쳐서 사진처럼 사실적이다. 이 형상들은 가상 빌딩의 안팎을 돌아다니며 합성된 빗방울을 피해 우산을 펴고 군중 속을 요리조리 다닌다. 그들은 안무에 따라 춤추듯이 새떼처럼 혹은 땅 위의 복잡한 무늬를 따라가듯 공식에 따라 움직이는 것처럼 보인다. 사건의 진행이나 정해진 이야기는 없다.

폴 카이저와 설리 에슈카는 이 미니어처 캐릭터에 사실적 움직임을 주기 위해 모션캡처 기술을 사용했다. 그들은 신체 부위의 움직임을 정확하게 연출하기 위해 계획된 위치에 반사판을 단 옷을 여덟 명에게 입혔다. 적외선 카메라로 이들의 움직임을 녹화한 후 이 자료를 조작, 재결합한 다음 사람의 모습을 한 3차원 상의 모델

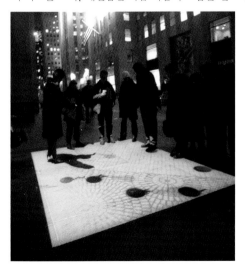

보행자, 2001~2002년

에 옮겼다. 정장 차림의 남성부터 학생까지 여러 종류의 도시형 인간을 묘사하기 위해 피부, 머릿결, 옷차림 등은 디지털로 처리했다. 폴 카이저와 설리 에슈카의 모션캡처 기술 옷은 19세기에 신체 부분에 전등을 달아 인간 행동의 기계적 분석 시스템을 발명한 에티엔-쥘 마레이라는 프랑스 출신 생리학자를 떠오르게 한다.

〈보행자〉는 엘리아스 카나테가 군중 심리와 지도자 따라하기 행동양식을 주로 다루어 노벨상을 수상한 『군중과 권력』(1960)에 영향을 받았다. 그리고 작가들은 알렉산드르 로트첸코, 게리 위노그랜드, 앙리 카르티에-브레송 같은 현대 사진작가들의 이미지를 이용해 도시 이미지를 그렸다. 컴퓨터 음악가 테렌스 펜더가 〈보행자〉의 배경음악을 작곡했는데, 문이 열리는 소리, 음료수 캔이 길거리에 떨어지는 소리 등의 도시 소음을 첨가하여 음악적 파노라마를 연출했다. 이 소리는 청각적으로 움직임을 표현하기도 하고 어떨 때는 프레임 밖의 세상을 나타내기도 한다. 인라인 스케이트를 타는 사람이 보이는데 앰뷸런스 사이렌 소리가 멀리서 들려오는 것이 그 예이다.

〈보행자〉에서는 보는 사람이 전지전능한 입장이 되어 마치 경찰 헬리콥터를 타고 도시의 전경을 내려다보는 것 같다. 그렇게 하여 시민들과 상호작용을 하지 않아도 그들의 동태를 파악할 수 있다. 동시에 이 형상들은 우리가 서 있는 실제 물리적 공간에 있기 때문에 우리는 그들의 삶에 어느 정도 동화되기도 한다. 〈보행자〉는 할렘에 있는 스튜디오 미술관, 카를스루에의 ZKM 아트미디어센터, 도쿄에 있는 인터커뮤니케이션센터 등 세계 여러 곳에 설치되었다. 관람자들은 가상세계의 인물들에게 소리치거나 나란히 걷기도 하며, 자신의 그림자로 가상 세계를 침범하기도 한다.

존 클리마 John Klima

1999~2000

글래스비드
Glasbead

C++/DirectSound, Sense8 WorldUp, Visual Basic
Keywords: 3D, collaboration, interface, music, tool
http://www.glasbead.com

존 클리마는 뉴욕 주립대학교 미대에서 사진학과를 졸업한 후, 몇 년 동안 소프트웨어 프로그래머로 일했다. 프리랜서였기 때문에 일정이 자유로워서, 뉴욕에서 집세를 내면서도 미술 작업을 계속할 수 있었다. 그러나 프로그래머라는 직업이 그의 뉴미디어 아트 작업에 기술적으로 많은 도움을 주기도 했다. 그는 유비쿼터스 윈도 운용체제를 개발하는 마이크로소프트사에서 받은 일 때문에 파일 체계화와 응용프로그램을 위한 데스크톱 메타포를 대신할 것을 생각하게 됐다. 그리고 3차원 인터페이스에 꾸준히 관심을 두었다. 이러한 연결된 사고로 인해 〈글래스비드〉를 창조하게 되었다. 푸른색의 3차원 반투명 천체는 다채로운 색깔의 인터페이스를 통해 20명 이상의 참가자들이 동시에 음악을 합성할 수 있도록 만들었다. 이 천체에는 여러 줄기가 있고 각 줄기는 천체의 중심에서부터 뻗어나와 있다. 종과 망치 모양의 두 가지 줄기가 있으며 마우스로 이 구형 천체를 돌릴 수 있다. 참가자들은 사운드 파일을 종 모양 줄기로 업로드하여 혼자서 또는 그룹으로 작곡할 수 있다. 그리고 줄기를 둘러싼 자주색 링을 움직여 볼륨과 피치를 조정한다. 망치 줄기가 종 줄기를 치면 음악 파일이 재생된다. 천체 중앙 부분을 클릭하여 드래그하면 구형 전체를 돌릴 수 있다.

〈글래스비드〉는 뉴미디어 아트의 성격을 골고루 갖춘 좋은 예라 할 수 있다. 클리마는 시각 미술가로 훈련을 받았지만 그의 프로그래밍 기술 때문에 음악을 만드는 기구를 제작하는 데 필요한 학문들의 경계를 넘나들 수 있었다. 이 기구는 매우 심미적이고 시각적인 섬세함도 부족함이 없다. 이 작품의 간단하고도 개념적인 바탕은 문학의 영향이었다. 클리마는 1946년 노벨 문학상을 수상한 헤르만 헤세의 마지막 소설 『유리알 유희(*The Glass Bead Game*)』에서 영향을 받았다. 23세기를 배경으로 한 이 소설은 연주자가 그들의 철학과 미학적인 지식을 조화시켜야하는 것처럼 문화적 가치도 오르간 연주와 비슷하다고 간주하는 허구적 게임을 다룬 소설이다. 과학기술자와 미래지향주의자들이 폭넓게 논의한 헤세의 『유리알 유희』는 인터넷을 예견하는 은유라고 묘사되었다. 헤세의 소설을 참고한 것이 명백하지만 클리마의 〈글래스비드〉는 헤세의 통찰력이 현실화된 것이라기보다는, 관념을 대신하는 소리가 있고 단체 연주가 가능한 미래의 악기가 연주된다는 점에서 『유리알 유희』의 환각적인 속편이라고 할 수 있다.

> "나는 사용자가 바보가 되는 작업은 거부한다.
> 〈글래스비드〉에 멍청한 사운드와 어리석은
> 파일들을 업로드하면 엉망인 소리가 날 것이다.
> 만약 당신이 무엇을 업로드하고 어떤 파일을
> 올릴지 고심한다면 좋은 소리가 날 것이다."
>
> 존 클리마

테베이드, 2005년

마인드 오브 컨선::브레이킹 뉴스
Minds of Concern::Breaking News

Flash, Nessus Attack Scripting Language, MySQL, Pd, Python
keywords: hacking, hacktivism, installation
http://unitedwehack.ath.cx

2002년 5월, 노보틱 리서치(이본 빌헬름, 크리스티안 휘블러, 알렉산더 투치첵)는 페터 산트비힐러와 공동으로 뉴욕 신 현대 미술관에서 열린 '오픈_소스_아트_핵' 전시에서 〈마인드 오브 컨선::브레이킹 뉴스〉를 선보였다.

〈마인드 오브 컨선::브레이킹 뉴스〉는 웹사이트와 미술관에 설치한 설치작업으로 구성되어 있다. 이 웹사이트는 일부 비정부기구(NGO)와 미디어 행동주의자들의 인터넷 서버에서 안전 취약점을 찾아내는 포트 스캐닝 소프트웨어 기능을 가지고 있다. 〈마인드 오브 컨선〉 사이트 방문자들은 해킹을 위한 목표 서버의 취약점을 결정하기 위하여 퍼블릭 도메인 스캐너라는 형형색색의 슬롯머신을 통해 포트 스캔을 시작한다. 미국에서 포트 스캔은 합법적이나 가끔 인터넷 서비스 공급체가 금지하기도 한다. 그 이유는 도둑이 길을 지나가다 창문 열린 집을 발견하면 침입할 가능성이 있는 것처럼 해커들이 인증되지 않은 서버에 접속하는 방법을 알아낼 수 있기 때문이다. 〈마인드 오브 컨선〉에서 포트 스캔의 결과는 웹사이트의 뉴스티커 스타일과 미술관의 설치작품에 무기명으로 전시되며 설치작품은 번쩍이는 빛, 자료 영사, 플라스틱 음식 상자와 깡통으로 만들어진 조각적인 구조물이다.

정치적 성격을 띤 넷 아트는 대부분 회사나 정부 부처를 목표로 삼고 있는 것에 반해 노보틱 리서치가 비정부기구 웹사이트의 취약점을 노출한 것은 놀랄만하다. 작가들은 "이 작업의 목표는 비정부기구와 미디어 아티스트의 딜레마를 콕 짚어 지적하는 것이다. 이들의 딜레마는 독립과 정치적인 진보성을 지켜야 하는지 항상 침략적인 도구로 공격당했던 안정적인 방식을 지켜야 하는지이다"라고 언급했다.

온라인 공간에서 조지 오웰 같은 사상의 지배가 증가하는 시대에 미디어 행동주의의 덧없음을 보여주는 것처럼 미술관은 인터넷 서비스 제공업체에게 인터넷 접속이 끊어질 것이라는 위협을 받은 뒤 〈마인드 오브 컨선〉을 오프라인시켰다. 노보틱 리서치의 작업이 서버엔 아무 악영향을 미치진 않았지만(미술가들은 전시보다 더 중요한 소프트웨어의 공격적인 특성에 무기력해졌다) 이 작품이 인터넷 서비스 업체의 규정에 따르지 않았기 때문이었다. 〈마인드 오브 컨선〉에 사용된 포트 스캐닝 프로그램이 무기력해졌기 때문에 설치작품에서 빛과 음향은 더 이상 번쩍이지 않았다. '오픈_소스_아트_핵' 전시가 열리고 있는 동안 미국의 인터넷 서비스 제공업체는 〈마인드 오브 컨선〉을 후원하길 원치 않았으나 독일의 한 업체가 신 현대 미술관 전시가 끝난 후 그들의 후원자가 되기로 동의했다. 노보틱 리서치의 목적은 보안과 퍼블릭 도메인 사이의 대립에 대한 논쟁을 자극하는 것이다. 이러한 행위는 〈마인드 오브 컨선〉이 삶을 모방하는 미술의 생동감 있는 본보기를 보여주는 것을 무의미하게 만든다.

"공공행위의 새로운 길은 사생활과 공공이라는 낡은 이분법에 빠지지 말아야 한다. 대신 일반 도메인을 위한 공공기관이 새로운 가능성을 열어야 한다."

노보틱 리서치

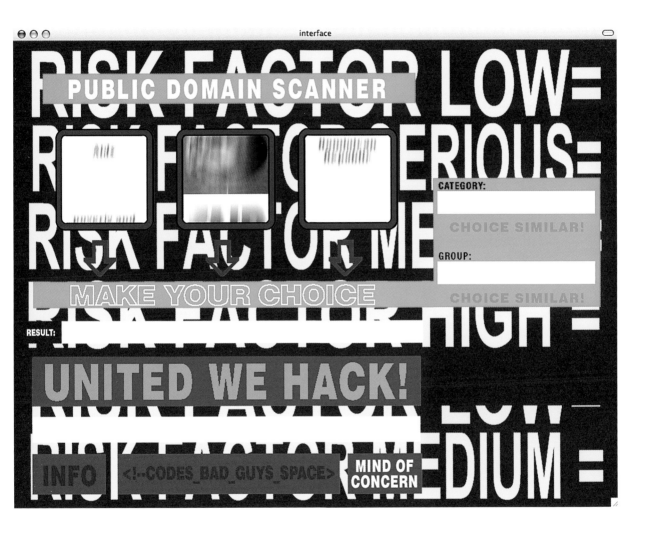

골런 레빈과 스콧 깁슨 & 그레고리 샤카 & 야스민 소라워디 **Golan Levin with Scott Gibbons & Gregory Shakar & Yasmin Sohrawardy** **2001**

다이얼톤: 텔레심포니
Dialtones: A Telesymphony

ASP, Base Transceiver Station, E1 ISDN lines, MySQL, Mobile Switching Centers, OpenGL,
RTTTL(RingTone Text Transmission Language), SMS, UDP
Keywords: mobile, music, performance, wireless
http://www.flong.com/telesymphony

1994년과 2004년 사이의 10년 동안, 휴대전화는 어느 곳에나 존재하는 물건이 되었다. 극장, 콘서트홀, 공연장 등에서는 이 유비쿼터스 기기를 진동 모드로 전환해야 하는 새로운 에티켓이 생겼다. 골런 레빈과 그의 동업자 스콧 깁슨, 그레고리 샤카, 야스민 소라워디는 공공장소에서는 소음공해라고 여겨지는 관객들의 휴대전화를 활용하여 제작된 음악 퍼포먼스 〈다이얼톤: 텔레심포니〉에서 사회적 통념을 바꾸어놓았다.

〈다이얼톤〉은 오스트리아 린츠의 아르스 일렉트로니카 페스티벌에서 처음 공연되었다. 200명이 콘서트 사이트에 보안 설치된 웹 키오스크에 그들의 휴대전화 번호를 등록하여 텔레포닉-오케스트라를 구성했다. 퍼포먼스를 위해 참가자들을 분류하여 지정 좌석에 앉게 하고 특정 휴대전화 벨소리가 나도록 했다.

공간으로 퍼져나가는 멜로디와 불규칙하게 이동하는 소리를 제어하고 각 참가자들의 휴대전화 소리와 위치를 정확히 결정하기

위해 레빈과 그의 팀은 온음계 코드를 차례로 구성해나갔다. 스테이지 위의 공연자들은 계획된 음의 간격을 조절하기 위해 참가자들에게 지시할 수 있는 소프트웨어 기기를 사용하여 오케스트라의 지휘자처럼 움직였다. 이 벨소리로 이루어진 작곡은 영상과 함께 30분간 계속되며 독특한 음향 효과를 연출한다. 음악이 최고조에 다다르면 약 4초 동안 200개의 휴대전화 소리가 모두 울린다. 〈다이얼톤〉은 1년 후에 스위스의 아르트플라주 모빌레 드 쥐라에서 공연되었다.

레빈은 다음과 같이 설명했다. "우리의 글로벌 커뮤니케이션 네트워크가 공동체적인 유기물이라면 〈다이얼톤〉의 목적은 이 기념비적이고 여러 휴대전화가 모여 지저귀는 소리를 듣고 이해하는 방법을 잊을 수 없도록 변형하는 것이다. 커다란 스피커들 사이에 모든 참가자들을 앉히는 것으로, 〈다이얼톤〉은 본능적으로 지각할 수 있는 영적인 공기를 만들어낸다." 〈다이얼톤〉은 휴대전화와 일상에 쓰이는 기술들을 예술적 실험을 위한 토대로 바꾸어 새로운 종류의 사회적 관계에 주목했다.

레빈은 1996년 컴퓨터 프로그램을 독학하기 이전에 드로잉, 회화, 작곡 등을 공부했다. 〈다이얼톤〉은 일상생활을 음악에 담고 한 세대 동안 음악가들과 미술가들에게 감명을 준 존 케이지의 유산 위에 만들어졌다. 한편 우연함과 다양함을 자신의 작품에 적용해서 20세기의 경직된 작곡에 반대한 케이지와는 달리, 레빈과 그의 동료들은 예측 불가능하고 호환이 불가능한 국제 전화 네트워크를 교향곡 형식으로 만들어보려는 시도를 했다.

다이얼톤: 텔레심포니(휴대폰이 작동하는지 GUI 형식으로 알려주는 스크린샷), 2001년

올리아 리알리나 **Olia Lialina**

1996

전쟁에서 돌아온 내 남자친구
My Boyfriend Came Back From the War

GIF animations, GIF images, HTML
Keywords: cinema, hypertext, narrative
http://www.teleportacia.org/war/war.html

올리아 리알리나의 1996년 넷 아트 프로젝트 〈전쟁에서 돌아온 내 남자친구〉가 역사적으로 중요한 점은 다른 미술가들이 여러 번 도용하고 리믹스했다는 것이다. 그의 웹사이트에는 플래시, 리얼 오디오, VRML, 캐슬 울픈스타인 게임엔진(Mac과 PC), 파워포인트, 비디오 등 그의 작품을 도용한 목록이 올라 있다. 블로그와 종이에 그린 구아슈 버전도 있다. 이 독특한 작품이 왜 영향력이 있을까? 아마 위압적이고 감정적으로 강렬한, 특히 영화처럼 오래되고 안정된 매체에서 우리가 기대하던 경험을 만들어내는 뉴미디어 아트 작품들 중에서도 초기 작품이기 때문에 다른 아티스트들의 반향을 불러일으켰을 것이다.

〈전쟁에서 돌아온 내 남자친구〉는 잘 알려지지 않은 전쟁 후 재회한 두 연인들에 관한 이야기다. 짧게 끊긴 대사들은 이 커플이

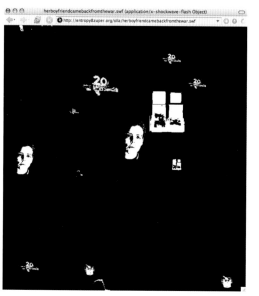

오라이어 하비/마이클 새민, 전쟁에서 돌아온 내 남자친구(플래시 리믹스), 2000년

다시 이어지기 힘들 것이라는 깊은 어려움을 전해준다. 여주인공은 남자친구가 나라를 위해 싸우고 있는 동안 이웃과의 불륜을 가졌던 것을 고백한다. 전쟁에서 돌아온 병사는 구혼한다. 비선형적인 서술 형식으로 검은색 배경에 입자가 거친 흑백사진과 문자들이 나타난다. 링크된 문자와 이미지를 클릭하면 프레임이 작게 분리되어 갈라지며, 각각의 프레임은 새로운 문자와 이미지를 보여준다. 이야기 역시 여러 개로 분리되어 다양하게 실마리를 풀어나간다. 이러한 흐름은 분리되어 있으나 시간과 공간을 병렬로 배치하기 위해 동시에 일어나는 행위를 병치하여 편집하는 영화의 몽타주와 비슷한 효과를 낸다. 마지막에는 이미지와 문자가 나타나지 않고 텅 빈 검은 프레임에 모자이크 하나만 남게 된다.

〈전쟁에서 돌아온 내 남자친구〉의 영화적 완성도는 우연이 아니다. 리알리나는 모스크바 주립대학에서 영화비평을 공부했고 모스크바에 있는 실험영화 클럽인 시네 팬텀을 조직했다. 그는 인터넷에 자신이 접하던 영화처럼 접근하여 초기 무성영화 속에 삽입되었던 타이틀과 거친 흑백영화의 이미지가 떠오르는 넷 아트 작품을 전통적인 방식으로 제작했다. 이 작품은 '새로운 매체는 선행하는 매체의 언어로 이해된다'는 미디어 이론가 마셜 맥루언의 주장을 그대로 보여준다. 대개 영화를 '움직이는 그림'이라고 하는데, 리알리나는 〈전쟁에서 돌아온 내 남자친구〉를 '넷 영화'라고 부른다.

〈전쟁에서 돌아온 내 남자친구〉는 넷 아트보다 30년 전 문학 장르인 하이퍼텍스트의 예다. 1960년대에 테드 넬슨이 처음으로 생각해낸 하이퍼텍스트는 문서들을 서로 연결, 비선형 형태로 구성하여 독자들이 상호작용을 할 수 있도록 한 형식이다. 리알리나가 이야기 구조를 평행으로 끌어가기 위해 HTML 프레임을 사용했다는 것은 오프라인 시스템에서 웹으로 전환한 것만큼 하이퍼텍스트의 역사에 중요한 역할을 한다.

벡토리얼 엘리베이션
Vectorial Elevation

Robotic 7kW xenon searchlights, webcams, TCP/IP to DMX converter, Java 3D interface,
GPS tracker, Linux, email servers
Keywords: public, spectacle, telepresence
http://www.alzado.net

21세기에 접어들 때 성서에 나온 종말과 Y2K 컴퓨터 오류는 많은 사람들이 예상했던 최후의 날의 시나리오였지만 실현되지 않았다. 멕시코 출신 미술가 라파엘 로사노-에메르는 세계에서 세 번째로 큰 광장인 멕시코시티의 소칼로에 18개의 로봇 서치라이트를 배치, 구경거리를 준비했다. 야심찬 뉴미디어 아트 작업 〈벡토리얼 엘리베이션〉은 뉴밀레니엄을 기념하기 위해 멕시코에서 선보였다. 참가자들은 웹 기반의 인터페이스로 서치라이트를 조정하여 밤하늘과 도시의 풍경 위에 안무하듯 무늬를 그렸다. 로사노-에메르는 이런 종류의 퍼포먼스를 외부의 기억으로 기술적 현실화를 이룬 관계적 건축이라고 불렀다. 다시 말해서 비전문가와 지나가는 사람(다른 곳의 기억을 가진 사람)들이 인터넷 소프트웨어나 로봇이 움직이는 빛 등 기술적인 도구를 통해 건축물의 새로운 의미를 구축할 수 있다. 로사노-에메르는 1920년대 전등을 이용한 작업에서 선구자라 할 수 있는 토머스 월프레드의 작품을 인용했다. 월프레드는 뉴욕시 마천루를 비추기 위해 키보드처럼 생긴 기계 '클라비룩스'를 발명했다.

〈벡토리얼 엘리베이션〉은 참가자의 디자인을 하늘에 빔을 쏘아 멕시코시티에 모여 있는 군중들뿐만 아니라 웹캠으로 중계하여 온라인 청중들도 모두 볼 수 있게 했다. 서치라이트는 위치추적 시스템으로 데이터 케이블, 조절장치로 연결되어 있었다. 2주 동안 89개 국가의 80만 명 이상이 웹사이트에 방문했다. 이 라이트 쇼는 20km 반경에서 볼 수 있었다. 디자인이 실행될 때 디자인을 한 사람은 자동으로 생성되는 개인 웹페이지에 사진 이미지와 퍼포먼스의 가상 모형도를 메일로 받게 된다. 각 페이지에는 헌사에서 정치적 성명서까지, 참가자들의 거르지 않은 문장이 그대로 나타났다.

이 작품의 심미적 효과는 〈빛의 찬사〉(2002)를 떠오르게 한다. 줄리언 라베르디에와 파울 묘다가 기획한, 44개의 수직 서치라이트를 그라운드 제로 지점에 설치하고 밤하늘에 폭파된 뉴욕의 세계무역센터 빌딩 위로 빛을 쏘아 올려 9/11 희생자들을 추모한 임시 공공미술을 연상하게 한다. 〈빛의 찬사〉처럼 〈벡토리얼 엘리베이션〉도 거대한 스케일과 부정할 수 없는 실재성 때문에 무시할 수 없는 프로젝트라 할 수 있다. 그러나 라사노-에메르는 자신의 프로젝트가 공공 환경에서의 자기표현을 위한 기본적인 수단이며 '안티-모뉴먼트'라고 묘사했다. 라사노-에메르는 스페인, 프랑스, 아일랜드에서도 〈벡토리얼 엘리베이션〉을 재현했고 그 때마다 길거리와 온라인상에서 수많은 관객들이 참가했다.

뉴미디어 아티스트는 자주 자신들을 비평하기 위해 신기술을 사용하기도 한다. 비록 라사노-에메르가 포괄적인 관리 체제를 제안하는 기술을 사용했지만 〈벡토리얼 엘리베이션〉은 기본적으로 관객이 참여 가능한 구경거리를 만들어낼 가능성이 있는 기술에 대한 찬사라고 할 수 있다.

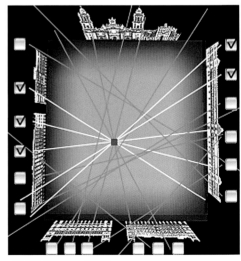

벡토리얼 엘리베이션, 1999년

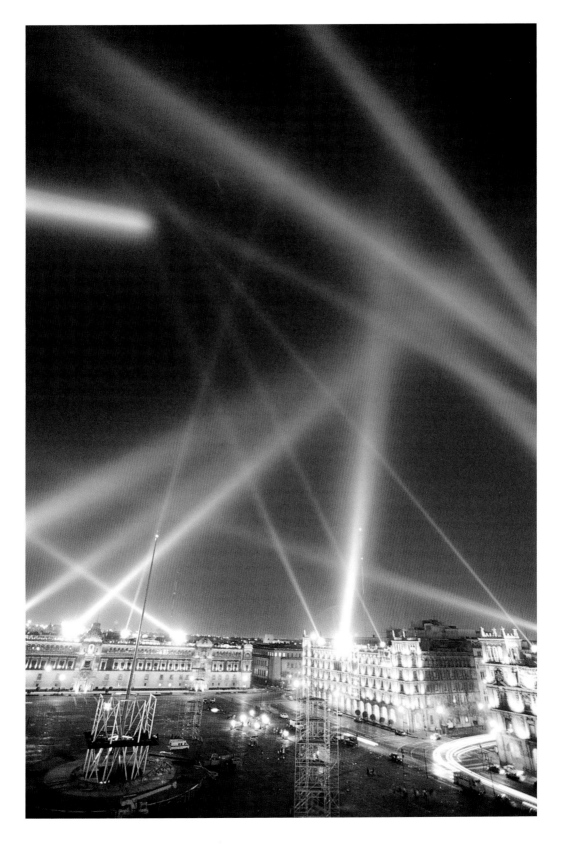

공포의 추적
Horror Chase

Lingo, PC with video distribution subsystem, Quicktime
Keywords: cinema, database, installation, remix, time
http://www.mccoyspace.com

〈공포의 추적〉은 제니퍼 매코이와 케빈 매코이가 만든 전자 조각으로 샘 레이미 감독의 '이블 데드 II'(1987)라는 캠퍼스컬트 공포영화의 한 부분을 절묘하게 리메이크한 작품이다. 원래의 작품을 샘플링하거나 리믹스한 것이 아니라 이 부부 작가는 〈201: 스페이스 알고리듬〉(2001)과 〈에브리 엔빌〉(2001)에서처럼 1000평방피트의 촬영 세트 속의 미로에서 어떤 남자가 쫓기는 장면을 16mm 필름으로 찍었다. 촬영 후 이들은 직접 제작한 소프트웨어를 사용하여 일정 간격을 두고 쫓기는 남자가 멀리서부터 달려오고, 다시 멀어져 달려오도록 필름을 편집하여 컴퓨터에서 재생했다. 왜 이 장면일까? 제니퍼 매코이는 "우리는 공포영화의 절정이 추적 장면이라고 생각하여 이를 선택했고, 이야기를 드러내기 위해 소프트웨어를 사용했다"고 설명했다.

매코이는 그들이 제작한 편집 알고리듬으로 각각의 장면들을

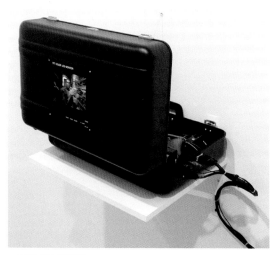

공포의 추적, 2002년

똑같은 비중으로 처리했다. 제니퍼 매코이에 따르면 이 작품은 배우의 미묘하게 다른 연기와 다양한 렌즈 사용(어떤 장면에서는 광각렌즈로 촬영해서 영화 세트장이란 것을 보여준다), 달리는 방향과 재생 속도 사이의 관계 등으로 인해 다양성을 지닌다. 이들이 제작한 다른 작품에 사용한 첨단 기술의 하드웨어는 마치 세계 뉴미디어 페스티벌 순회나 각국의 현대 미술관과 비엔날레 전시에 갈 때 쓸 것 같은 검은색 하드 수트케이스처럼 생겼다. 비디오는 수트케이스 안에 장착된 스크린으로 볼 수도 있고 벽에 영사해서 볼 수도 있다.

이 두 사람은 1996년부터 합작품을 만들었고 영화나 TV는 점점 더 그들의 예술 활동에 중요해졌다. 〈공포의 추적〉은 영화나 TV 쇼를 디지털로 샘플링하여 데이터베이스에 저장해서 원작을 새로운 방법으로 재구성했던 매코이 부부의 초기 작품에서 벗어나는 기점이 되었다. 이런 초기 작품들은 뉴미디어 이론가 레브 마노비츠의 컨셉인 '데이터베이스 미학'의 좋은 예가 되었다. 마노비츠는 "다수의 뉴미디어 아트에는 서사가 없다. 시작과 끝도 없다. 대신 비슷한 정도의 중요성을 갖는 개별적인 조각들의 집합이다"라고 했다.

매코이의 〈에브리 샷/에브리 에피소드〉(2000)를 예로 들면 70년대 TV시리즈 '스타스키와 허치'에 데이터베이스 미학을 적용했다. 이 시리즈물 중 20개를 디지털로 인코딩한 후 데이터베이스를 활용하여 '모든 불길한 음악'과 '인종에 대한 모든 틀에 박힌 인습' 카테고리로 장면들을 구분했다. TV시리즈의 심미적인 기반을 밝혀내기 위해, 그들만의 독특한 논리에 따라 시리즈를 재구성하여 서술적 논리를 파괴해버렸다.

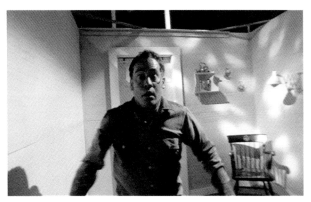 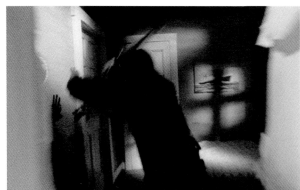

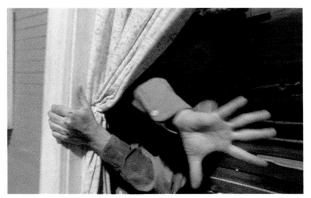 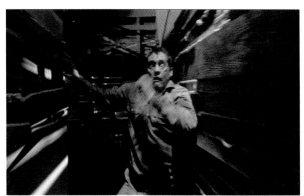

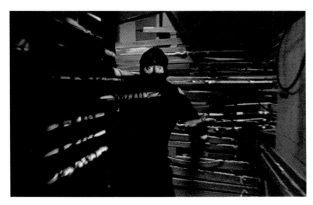 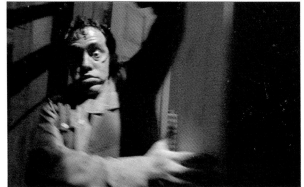

Mouchette.org

HTML, Flash, Java, PHP, MySQL
Keywords: adolescence, identity, interaction
http://mouchette.org

미술사에서 나타난 다른 자아의 예로는 마르셀 뒤샹의 〈로즈 셀라비〉, 1990년대 중반 다수의 넷 아티스트들과 행동주의자들이 온라인 포럼과 이메일 리스트에 이름을 올려서 영국의 축구스타라고 오해받도록 했던 루터 블리셋 등이 있다. 1996년에 만들어진 웹사이트 〈http://mouchette.org〉에는 아름다운 소녀가 등장한다. 방문자들이 홈페이지에 들어가면 선정적으로 근접 촬영된 꽃이 나타난다. 꽃잎에는 개미와 파리가 득실거리고 슬프게 보이는 소녀의 사진도 함께 있다. 그리고 "내 이름은 무셰트/나는 암스테르담에 산다/나는 곧 열세 살이 된다/나는 미술가다"라는 문구가 사진 바로 옆에 있다.

사이트의 어떤 내용은 극도의 순결성을 나타낸다. 예를 들어 홈페이지의 미술가라는 단어를 클릭하면 "미술가? 맞다. 비밀은 이거다. 미술가가 되는 단 한 가지 방법은 자신이 미술가라고 말하는 것이다. 그런 다음 자신이 하는 모든 것을 예술이라 부른다. 쉽지 않은가"라고 쓰인 페이지로 이동한다. 다른 섹션들은 더욱 더 기괴하거나(고깃덩이 이미지) 선정적이다(스크린을 핥는 혀). 대부분의 웹페이지들이 서로 소통 가능한 웹 형태와 객관식 퀴즈 형식으로 되어 있다. 며칠 혹은 일주일 정도 지나, 방문자들은 가끔 기대하지 않았던 이메일을 받기도 하고 무셰트로부터 장난기 있는 메일을 받기도 한다. 또한 전 세계의 예술학교와 더불어 무셰트의 국제 팬클럽 회원의 리스트도 같이 있다. 이 정교한 웹사이트를 13세 어린 소녀가 만든 것일까? 이름이 정말 무셰트일까? 〈http://mouchette.org〉의 진정한 정체는 아직도 밝혀지지 않았다.

무셰트라는 등장인물과 웹사이트는 한밤중에 숲에서 강간당한 예쁜 소녀에 관한 이야기인 로베르 브레송의 1967년도 영화 '무셰트'를 기초로 해 만든 것이다. 한번은 이 사이트를 영화에 비유한 퀴즈가 온라인에 올려졌으나 브레송의 미망인이 프로젝트를 계획한 아티스트에게 법적 조치를 취한 후 바로 사라졌다. 이런 호응이 곧바로 신랄한 비판으로 이어졌다. 〈http://mouchette.org〉는 어린이의 성을 묘사하고 온라인상에서 정체성을 조작하는 것에 대한 뜨거운 반발을 불러일으켰다. 〈http://mouchette.org〉의 여성 변장은 신디 셔먼이 전형적인 헐리우드 여주인공의 모습으로 스스로 사진을 찍은 〈무제 필름 스틸사진〉에 비유된다. 그러나 신디 셔먼의 작품이 초상화를 통해 정체성의 본질을 탐구하려는 것이라면 무셰트는 때로는 즐겁고 때로는 자극적인 방문자와의 상호작용을 통해 정체성의 본질을 탐구하려 했다.

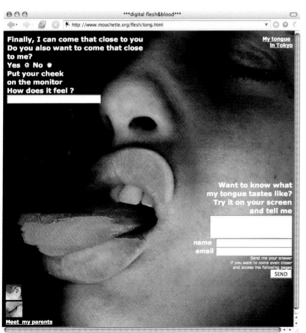

Mouchette.org, 1996년부터

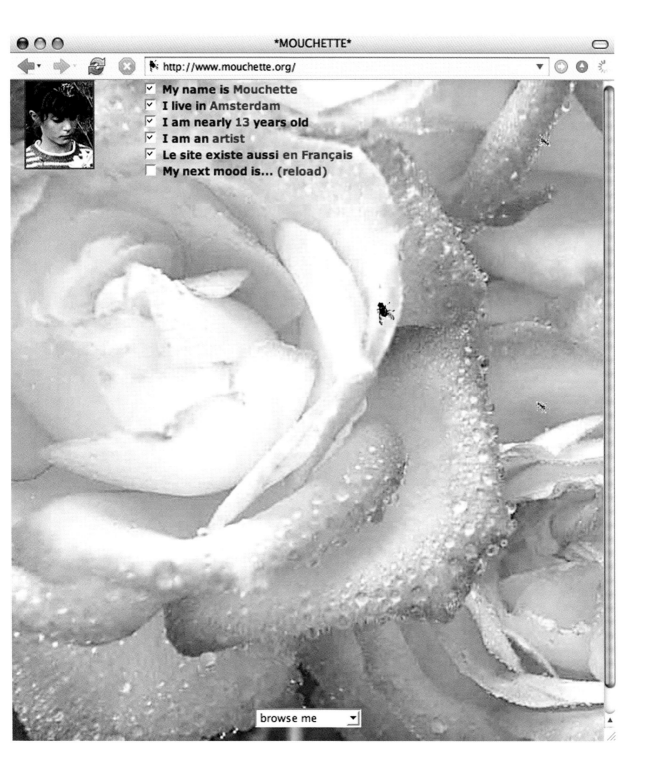

http://www.mouchette.org/

- ☑ **My name is Mouchette**
- ☑ **I live in Amsterdam**
- ☑ **I am nearly 13 years old**
- ☑ **I am an artist**
- ☑ **Le site existe aussi en Français**
- ☐ **My next mood is... (reload)**

browse me

일 년 동안의 퍼포먼스 비디오
1 year performance video(aka samHsiehUpdate)

CSS, Flash, JavaScript, MySQL, PHP, XHTML
Keywords: algorithmic, conceptual, performance, process, time
http://turbulence.org/Works/1year

MTAA(M. River & T. Whid Art Associates, 1996년 설립)의 작업은 과정의 본질을 보여주는 넷 아트의 좋은 예가 되었다. 이들의 온라인상 이름은 M. 리버, T. 위드이고(실제 이름은 마이크 사프, 팀 위든이다), 과정이 중심이 되는 작품 〈심플 넷 아트 다이어그램〉(1997)은 선과 빛나는 빨간 번개로 연결된 두 컴퓨터를 보여주는 기본적인 GIF 애니메이션이다. 문자는 번개 근처에 있으며 "예술은 여기서 일어난다"라고 써 있다. 이것은 넷 아트가 프로세스 아트, 행위예술, 해프닝처럼 생각을 하기 위한 작품이 아니고 시간이 걸리는 사건이나 행동이라는 것을 강조한다.

MTAA는 그들이 '업데이트'라고 부르는 진행 중인 작품에 미술사의 선배격인 작품들을 링크해 놓았다. 이 작업에서 원조 격이 되는 작품들을 정의하기 위해 MTAA는 새로운 기술을 사용하여 1960년대부터 1970년대 사이의 영향력 있는 작품들을 재해석했다. '업데이트' 작업 중엔 캔버스에 매일 날짜를 그린 온 카와라의 데이트 페인팅을 돌아본 것도 있다. 온 카와라가 작업한 대로 블럭체와 숫자를 그리는 대신 MTAA는 온 카와라와 같은 글씨체로 웹페이지에 소프트웨어로 날짜를 표시하여 몇 시간 동안 작업해야 할 분량을 프로그래머가 짧은 시간 안에 끝냈다.

특히 '업데이트'의 야심찬 부분은 테칭 샘 쉐의 〈일 년 동안의 퍼포먼스 1978~1979〉를 다양한 방법으로 인터넷 세대에 맞게 변형한 〈일 년 동안의 퍼포먼스 비디오〉라 할 수 있다. 원래의 작품에서 테칭 쉐는 우리 안에 자신을 사진과 함께 가둬놓고 일 년을 보냈다. MTAA의 온라인 버전에서 관람자는 작가들이 밀실 같은 작은 방에서 아침에 일어나 먹고, 자고, 책 읽고, 밤엔 자는 것을 비디오로 관람할 수 있다. 사실 관람자가 몇 시에 사이트를 방문했느냐에 따라 미리 녹화해 둔 비디오를 틀어주는 것이다. 비디오 필름은 각 관람자에 따라 전체적인 흐름이 있도록 역동적으로 편집됐다. 일 년 동안의 비디오를 모두 보는 사람이 있다면 그는 공식적인 '수집가'가 되며 독특한 파일을 갖게 되는 것이다. 쉐의 원작에서 과정의 어려움은 미술가에게 있다. MTAA는 이 부담을 관람자들에게 돌렸다. '시간은 돈이다'라는 격언을 교묘하게 비틀어서 이들은 수집가의 이해관계를 바꿨다. 즉, 작품을 얻기 위해서는 돈보다는 시간을 들여야만 했다.

〈일 년 동안의 퍼포먼스 비디오〉에서는 사람이 직접 행동하고 경험하는 것을 컴퓨터의 하드웨어와 소프트웨어의 실행으로 바꾸는 것을 볼 수 있다. 이 작품은 시간에 대한 인식 변화를 위한 뉴 미디어 아트의 능력, 시각적 증거와 현실의 지표 사이의 회의적인 관계를 교묘하고도 투명하게 보여준다.

Simple Net Art Diagram

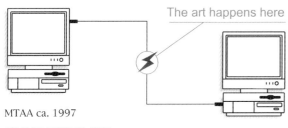

MTAA ca. 1997

심플 넷 아트 다이어그램, 1997년

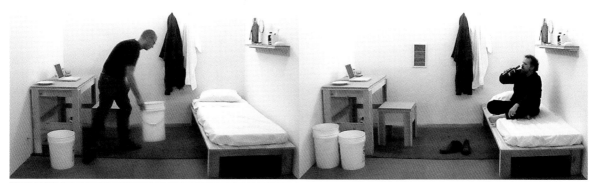

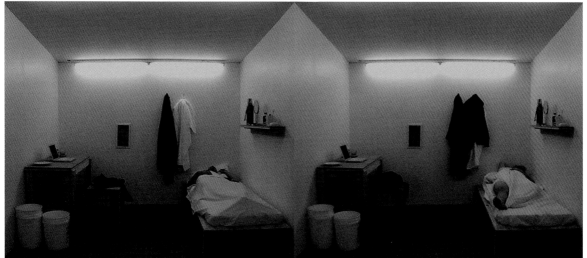

마크 네이피어 **Mark Napier**　　　　　　　　　　　　　　　　　　　　　　　　　　1998

슈레더 1.0
Shredder 1.0

HTML, JavaScript, Perl
Keywords: algorithmic, formalist, interactive, remix
http://www.potatoland.org

웹에서 우리가 보는 것은 조심스럽게 디자인된 정돈된 화면이지만 그것을 만들기 위해선 정글처럼 복잡한 코드가 필요하다. 마크 네이피어의 〈슈레더 1.0〉은 커튼 뒤를 들여다보는 것처럼 다채로운 색상의 문자와 이미지가 뒤섞여 노출되어 있다. 〈슈레더 1.0〉의 웹 인터페이스 상단 부분의 주소창에 들어가거나 24개의 미리 선택된 URL 중 하나를 선택하면 슈레더는 문자 그대로 원래의 사이트를 파괴하여 이미지와 소스코드, 문자들이 사각형으로 토막나고 얇게 조각나 추상적인 구성을 만들어낸다.

〈슈레더 1.0〉은 웹 프로그램 코드를 편집하는 기본 프로그램인 펄스크립트를 통해 웹페이지를 만든 다음 웹에 업로드해 코드를 실행함으로써 페이지를 작동한다. 네이피어의 방식으로 짠 펄 스크립트는 알고리즘의 전형적인 양식 같은 항상 비슷한 결과를 만들어낸다. 비록 원래 웹사이트의 문자 조각과 휘어진 로고 등 디자인과 컨텐츠의 흔적이 남아 있을 수는 있어도 조각난 버전은 네이피어의 구상으로 만들어낸 교묘히 고안된 인터페이스라기보다는 한스 호

웨이팅 룸, 2002년

프만 또는 게르하르트 리히터의 비구상주의 회화에 더 가깝다고 할 수 있다. 넷 아트에 대한 네이피어의 접근은 화가로서의 자신의 배경을 반영한다. 〈슈레더 1.0〉에서 만들어진 이미지는 세련된 색채와 모양을 보여준다. 호프만과 추상표현주의자들은 회화의 평면성, 물감의 가소성 같은 회화 고유의 성격을 억제했다. 네이피어는 이미지의 다양성을 위한 복잡한 코드로부터 인터넷의 기본적 기술 영역으로 우리들의 관심을 표현했다.

〈랜드필〉(1998), 〈먹이〉(2001), 〈슈레더 1.0〉 등 네이피어의 후기 작품들은 상호작용성(조각내고 싶은 웹사이트 주소를 선택하거나 제공하라는 요구가 포함되어 있다)과 생성 능력(매번 새로운 작품을 생성하는 알고리즘 과정을 실행하는 기능이 있다)을 가지고 있다. 네이피어는 작가의 말에 다음과 같이 썼다. "나의 작품은 오브제가 아니라 인터페이스다. 사용자는 이 작업의 공동 작업자가 되며, 소유권과 권리에 대한 혼란이 생길 것이다. 작품과의 상호작용에 의해 방문자들은 예상할 수 없는 방법을 통한 변화와 발전으로 작품의 형상을 만들어 나간다. 사용자는 디자인에 꼭 필요한 부분이 된다."

네이피어가 '움직이는 회화'라고 표현한 소프트웨어 아트 〈웨이팅 룸〉에서 수집가와 협력적인 상호작용에 대한 관심이 확대됐다. 이 작업에서는 사용자가 입력한 내용이 추상적인 형상, 그림자와 벽의 연출 등을 만들어낸다. 뉴미디어 아트에 헌신한 '비트폼'이라는 뉴욕의 미술관과 일하면서 네이피어는 수집가들에게 50개의 소유권을 제공했다. 수집가들은 CD-ROM으로 작품의 복사본을 받았다. 〈웨이팅 룸〉은 인터넷을 통해 다른 이들과 연결되었기 때문에 한 수집가가 작품과 상호작용하면 그 결과가 모든 수집가들의 스크린에 나타난다.

핑크 오브 스텔스
The Pink of Stealth

5.1 surround sound system, AC3 decoder, DVD player, Flash, HTML, JavaScript, MP3 stream, video projector
Keywords: game, identity, hypertext, interactivity, narrative
http://www.BLACKNETART.com/pink.html

1990년대 중반 인터넷이 대중화되기 시작할 무렵 문화이론 가들은 인터넷이 정체성을 바꾸어 변장할 수도 있는 비현실적 공간이라 할 수 있기 때문에 가상공간(사이버스페이스라고도 한다)이라고 불렀다. 이 공간에서 사람들은 자신들의 성별, 인종, 민족 등을 나타내지 않을 수도 있다. 이러한 새로운 환경에서는 온라인에 접속이 되어있는 사람이라 하더라도 실제로 가상공간에 존재한다고는 할 수 없다. 십대소녀가 중년남성으로 가장하거나 혹은 그 반대로도 변할 수 있기 때문에 정체성으로 인한 지배관계 같은 낡은 법칙이 더 이상 적용될 수가 없다.

여성, 백인, 히스패닉 등 구체적인 정체성은 오프라인에서처럼 인터넷에서도 우리를 따라 다닌다고 할 수 있다. 멘디와 키스 오버다이크의 〈핑크 오브 스텔스〉에서 색은 인종, 계급, 건강과 연관된 다양한 의미를 가지고 있다. 여러 가지 뜻을 담고 있는 분홍색은 여기에서 순수함을 나타낸다. 이 작품에는 온라인 하이퍼텍스트작업과 웹 기반의 게임 그리고 MP3처럼 온라인에서 사용할 수 있고 서라운드 사운드 DVD와 같은 오디오가 결합되어 있다.

하이퍼텍스트에서 마크는 술을 좋아하는 닮을 대로 닮은 사람이고 랜디는 얼굴에 홍조를 띠고 비관적 삶을 사는 여자로 묘사되지만 인종은 밝히지 않았다. 그저 마크란 남자와 랜디란 여자의 이야기일 뿐이다. 랜디는 혈기 왕성하고 푸른 눈을 아이에게 물려줄 수 있는 유전자를 가진 부유한 반려자를 찾는다. 그 사람은 마크일 수도 아닐 수도 있으며 마크는 랜디의 진정한 색깔을 보고 싶어한다. 각 줄거리는 다섯 가지로 변형되어 텍스트의 일부분만 보여주면서 비선형적인 방식으로 전개된다. 변형된 줄거리에는 각각 숫자가 매겨져 분홍색 배경(매번 다른 색조)으로 팝업 윈도우에 나타난다. 예를 들어 다섯 번째는 스크린을 가로질러 "a / strange / time / in a crowd / of / hunters"라는 분리된 텍스트를 보여준다. 각각의 문자열은 암호화된 의미를 밝히지 않으면서 새로운 문장으로 단어와 관용구를 연결한다.

애니메이션 게임 〈여우사냥〉(2003년)에서는 사냥꾼 복장의 영국 신사가 말을 타고 있고 그 옆에서 하운드 한 마리가 여우를 쫓고 있다. 이 게임에는 두 가지의 음비라(아프리카 민속악기) 소리가 난다. 음비라 소리는 여우를 쫓는 휘파람과 여자 해설자가 읽는 하이퍼텍스트를 녹음한 소리가 뒤섞여 들린다. 빅토리아 시대의 숨겨진 정체성에 대한 오스카 와일드의 희곡 『보잘것없는 여자』에 나오는 한 구절인 "The unspeakable in full pursuit of the uneatable"에서 따온 'uneatable'과 'unspeakable'란 두 단어를 스크린 상단에 가로로 배열하고 그 옆에 점수가 올라가게 만들었다. 빅토리아 시대의 사회상은 문학과 영화에 폭넓게 인용되었으며, 1980년대의 하이틴 영화로 부자 청년과 가난한 소녀와의 연애를 다룬 '핑크빛 여인(Pretty in Pink)'도 그 예라 할 수 있다. 〈핑크 오브 스텔스〉에서 오버다이크는 색의 의미와 인종 그리고 계급 사이의 관계를 다양한 소재로 연구하여 그렸다.

" '술 취한(in the pink)' 혹은 '원기 왕성한(in the pink of health)'이라는 숙어는 18세기 영국의 여우사냥 문화에 그 유래를 두고 있다. 당시 영국에서는 토머스 핑크라는 패션 디자이너가 귀족들과 유행에 민감한 사냥꾼들 사이에 인기가 많았다. 그의 패션을 즐기는 사람들에게는 in the pink라는 수식어가 따라다녔는데 '토머스의 핑크색(원래는 빨간색이었다) 사냥 재킷을 입는'이라는 의미였다. 몇 백 년이 지난 지금, 토머스 핑크 매장은 여전히 존재하지만, 그의 이름은 대중문화에 그리 많이 알려져 있지 않다. 그러나 그의 패션에 관련된 언어와 그 시대의 가치는 우리들의 화법 속에 남아 있다. 우리는 이 프로젝트를 통해, 언어의 연상 작용과, 하나의 문맥에서 도출된 단어나 개념이 어떤 방법으로 또 다른 문맥의 가치를 이끌어내는지에 관해 생각해보고자 한다."

멘디 & 키스 오버다이크

프리 라디오 리눅스
Free Radio Linux

Micro FM transmitter, Oddcast Ogg Vorbis encoder, REALbasic
Keywords: open source, performance, sound
http://www.radioqualia.va.com.au/freeradiolinux

2002년 2월 3일 라디오퀄리아(런던 테이트 모던의 전 웹캐스트 큐레이터인 아너 하거와 뉴질랜드 출신 전자 음악 및 소프트웨어 개발자 아담 하이드)가 '오픈 소스'라는 용어가 생긴 지 4주년 된 것을 기념하기 위해 인기 있는 오픈 소스 OS인 리눅스의 음성 배급, 〈프리 라디오 리눅스〉를 시작했다. 다른 오픈 소스 소프트웨어처럼 리눅스는 자발적인 프로그래머의 노력의 결실을 공유하는 배급 네트워크로 개발되고 진보했다. 그 당시 가장 성공적인 오픈 소스 OS인 리눅스는 RSG, 라크 미디어 등 많은 뉴미디어 아티스트에게 찬사를 받았고 다른 종류의 문화적 오픈 소스의 모델 역할을 했다.

라디오퀄리아는 리눅스 OS의 핵심인 4,141,432개의 소스 코드 라인을 모두 열거하는 '스피치.봇(speech.bot, 텍스트를 합성된 육성으로 전환하는 소프트웨어)'을 프로그램했다. 이때 스피치.봇 출력은 오픈 소스 오디오 코덱이자 압축-가압축 설계인 오그 보리스를 사용하여 암호화했다. 음성은 실시간 인터넷으로 방송되었고 전 세계 FM, AM, 단파 라디오 방송국 네트워크로 중계되었다. 〈프리 라디오 리눅스〉는 80년대 '코드 스테이션'에 일부 영향을 받았다. 모뎀을 통해 노이즈로 변환, 재생되고 다시 청취자의 모뎀을 통해 소프트웨어로 전환되는, 해적판 프로그램 같은 불법 라디오 방송이다. 이론상 〈프리 라디오 리눅스〉 청취자는 리눅스 핵심부 코드를 녹음할 수 있거나 읽어주는 텍스트를 자르거나 복사할 수 있었다(오디오 스트림에서 듣는 것을 이어갈 수 있었다).

스피치.봇의 읽기는 하루 24시간 590일 연속으로 말하는 구어 퍼포먼스의 일종이다. 앞서서 끊임없이 듣는 구어 퍼포먼스는 인간 한계의 범위를 넘어섰다. 이 점에 있어 〈프리 라디오 리눅스〉는 존 F. 사이먼 주니어의 〈에브리 아이콘〉과 MTAA's 〈일 년 동안의 퍼포먼스 비디오〉 같은 길게 지속되는 뉴미디어 아트를 반영한다. 이 작업들에서 컴퓨터가 아티스트를 대신하여 작품을 실행하고 퍼포먼스를 한다. 'Segment #8, Start Address 00ff003b, Length 3, 0xff, 0x00,0x3b, 0x00, 0x03, 0x00, 0x02,0x00, 0x03b' 같은

코드는 무의미하지만 시적인 녹음을 원재료로 음성학상의 소리로 사용한 1920년대와 1930년대의 다다이스트 쿠르트 슈비터스의 실험과 영국의 밴드 라디오헤드의 97년 앨범 '오케이 컴퓨터'의 로봇 음성을 이용한 정신을 이어 받았다.

〈프리 라디오 리눅스〉는 많은 뉴미디어 아트의 비상업적인 성격의 예시다. 의식적으로 시장 밖에 배포하고 제작과 배급에 오픈소스의 방식을 받아들임으로써, 라디오퀄리아는 미술계와 소프트웨어 산업 양쪽에 소유 경제에 대한 절대적인 비평을 제시한다. 그럼에도 불구하고 〈프리 라디오 리눅스〉는 미술계의 기성 기관인 미니애폴리스 워커 아트센터의 지원을 받았다.

"미디어의 체계에선 라디오에 주도권이 있다. 모뎀보다는 컴퓨터가, 컴퓨터보다는 전화기가, 전화기보다는 라디오에 더 있다. 라디오는 정보를 나누는 가장 평등한 방법이다. 〈프리 라디오 리눅스〉는 라디오가 세상에서 가장 대중적인 무료 소프트웨어 배포 방식이라고 주장한다."

라디오퀄리아

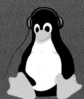

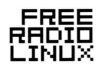

FREE RADIO LINUX

README

001	-- What Is It ? --
002	**Free Radio Linux** is an online and on-air radio station. The sound
003	transmission consists of a computerized reading of the code used to
004	create the operating system, Linux.
005	**Free Radio Linux** is an audio distribution of the **Linux Kernel**, the basis
006	for all versions of Linux operating systems. Each line of code will be read
007	by the computerised automated voice - a speech.bot built by r a d i o q u a
008	l i a. The speech.bot's output will then be encoded into an Open Source
009	audio stream (using the codec, **Ogg Vorbis**), and sent out live on the
010	internet. A selection on FM, AM and Shortwave radio stations from around
011	the world will also relay the audio stream on various occasions.
012	The Linux kernel contains **4,141,432 lines of code**. Reading the entire
013	kernel will take an estimated 14253.43 hours, or 593.89 days. **Free Radio**
014	**Linux** begins transmission on February 3, 2002, the fourth anniversary of
015	the term, Open Source.
016	Listeners can track the progress of **Free Radio Linux** by listening to the
017	stream, or checking the text-based progress field in the ./listen section.
018	-- Background : Linux and Open Source
019	-- Free Radio meets Free Software
020	-- Concept

nextfile

오퍼스
OPUS

Apache, GD, ImageMagick, Linux, MySQL, PHP, Smarty
Keywords: appropriation, collaboration, interface, open source
http://www.opuscommons.net

〈오퍼스〉(Open Platform for Unlimited Signification 무제한으로 사용 가능한 플랫폼)는 창작품을 공유하는 온라인 디지털상의 상용화된 공간이자 미술가들이 작품을 인터넷에 올릴 수 있는 환경을 만들어 종합예술이 되도록 기여하는 중요한 뉴미디어 아트이다. 이상적 동경을 가진 복잡하고 방대한 작업인 〈오퍼스〉는 아티스트와 작가들이 시스템(이미지, 비디오, 오디오, 문자와 소프트웨어 코드를 포함한) 안에서 발견한 매체를 도용하여 원본 소스 파일을 전송하기를 부추긴다. 참가자들은 〈오퍼스〉 시스템으로 발견한 소스를 리믹스하거나 바꾸고 새로운 작품을 다시 기부함으로써 락스 미디어 컬렉티브가 '재상승'이라 부른 것을 생산할 수 있다. 각 매체는 키워드나 해설 같은 광대한 메타데이터로 정보 검색을 용이하게 하는 온라인 데이터베이스에 덧붙여진다. 이런 정보는 대부분 문자로 배열되지만 〈오퍼스〉는 대상물들 사이의 관계를 보여주는 호나원형으로 연결된 컬러 코드 아이콘을 매체로 표현하는 시각적인 특성을 포함한다. 락스는 소스 파일(부모)과 파생 작품(아이)이 어떻게 관련 있는지 묘사하는 은유로 유전적인 유물을 사용한다. 락스가 〈오퍼스〉 웹사이트에 글을 올린 대로 "아이가 부모의 클론도, 공인 복사물이나 해적판 복사물도, 개선되거나 질이 떨어지는 변형도 아닌 것처럼 재상승도 마찬가지"이다.

도용, 합작, 공유를 강조하여 〈오퍼스〉는 오픈 소스 소프트웨어 개발을 본떠서 만들었고, 균등하게 나누는 방식에 합작으로 소프트웨어를 창시하는 프로그래머들이 자유롭게 소스 코드를 이용할 수 있다. 오픈 소스 문화 혹은 자유 문화라고 알려진 이 문화적인 접근법은 20세기 초부터 늘어나고 있고 공학기술, 디지털 재생과 배급에서 확산되고 있다. 다다이즘, 팝, 풋티지 필름, 힙합에 이르기까지 도용은 모든 미술가들에게 점점 중요한 전략이 되고 있다.

락스는 하이테크 기술 산업이 21세기 초기부터 경제 발전의 중요한 동력이 되고 있는 인도에 기반을 두고 있다. 남아시아 미술사의 연속성 안에서 〈오퍼스〉 작업은 무갈 양식 회화의 다양한 관점을 불러일으킨다. '락스(Raqs)'라는 명칭은 두 가지 방식으로 이해할 수 있다. 하나는 수도승이 춤출 때 경험하는 격정적인 상태를 표현하는 페르시아어, 아랍어, 우르두어에서 사용하는 단어이다. 두 번째는 뉴미디어 큐레이터 스티브 다이어츠가 지적한 대로 자주 하는 질문(frequently asked questions)의 머리글자 FAQ에서 변형한, 거의 하지 않는 질문(rarely asked question)의 머리글자 RAQ가 이들의 비판적인 질문을 좀 더 정확하게 묘사할 수 있을 것이다.

"〈오퍼스〉는 전 세계의 미디어 창출자, 미술가, 작가, 대중 공동체에 창의적인 공유지를 건설하고자 한다. 사람들은 그들만의 작품을 제시할 수 있고 변형하도록 개방할 수도 있다. 게다가 새로운 자료, 연습, 통찰력을 가져옴으로써 다른 이들의 작품에 개입하고 변화시킬 수도 있다. 그 토론장은 작품에 대한 해설과 반향에 개방적이다. 〈오퍼스〉는 모든 공짜 소프트웨어 공동체에서처럼 열람, 다운로드, 개조하고 재배포할 자유 등 똑같은 규칙을 따른다. 이 경우에 비디오, 이미지, 사운드나 문자 소스(코드)는 사용, 편집과 재배포가 자유롭다."

락스 미디어 컬렉티브

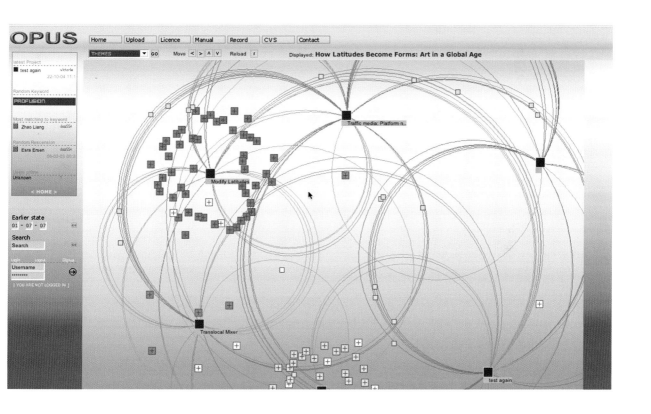

카니보어
Carnivore

C, Director, Flash, Java, libpcap, Objective-C, Packet-X, Perl, Pd, Processing, tcpdump, Visual Basic, winpcap
Keywords: hacktivism, Software art, surveillance, tool, collaboration
http://www.rhizome.org/carnivore

컴퓨터 네트워크는 정보 공유라는 힘도 주지만 동시에 정부와 회사가 우리의 온라인 소통을 감시하기 쉽게 만들었다. 90년대 미국 연방정보국(FBI)은 인터넷 서비스 제공자의 서버를 통한 흐름을 감시하기 위해 카니보어(carnivore)라는 디지털 도청 소프트웨어를 사용했다. 조지 오웰의 소설에 나올법한 이 기술로 요원들이 민간인의 이메일을 읽고 대화방을 엿볼 수 있었다. 국가 감시기술에 대응하기 위하여 RSG(Radical Software Group, 급진 소프트웨어 단체)라는 미술가들이 〈카니보어 PE〉(PE는 개인판이라는 의미)를 개발했다. 2000년에 알렉스 갤러웨이가 창설한 RSG는 1970년대 발간된 실험적 비디오 잡지인 『급진 소프트웨어(Radical Software)』에서 이름을 가져왔다.

〈카니보어 PE〉는 네트워크에서 도청 가능한 패킷 스니퍼라는 오픈 소스 툴을 사용하는 소프트웨어 작품이다. FBI의 카니보어처럼, 〈카니보어 PE〉는 이메일, 온라인에 올리는 텍스트와 이미지, 개인이 네트워크에서 검색하는 웹사이트를 구성하는 데이터 패킷을 보이지 않게 감지한다. 그러나 둘 사이의 유사성은 이것이 전부다. FBI가 혐의가 있는 범죄자를 염탐하기 위해 감시 소프트웨어를 사용하는 반면에 RSG는 〈카니보어 PE〉로 얻는 데이터를 예술적 인터페이스를 위한 재료로 사용한다. 다양한 뉴미디어 아티스트들이 만들어내는 데이터를 '클라이언트'라고 한다. 락스의 〈오퍼스〉 같은 뉴미디어 아트 작품처럼 〈카니보어 PE〉는 미술가들에게 플랫폼이나 툴의 기능을 한다.

〈카니보어 PE〉용으로 개발된 클라이언트로는 조슈아 데이비스, 브랜던 홀, 셰이프시프터의 추상적 작품 〈혼합대기〉가 있다. 각각의 활동적인 네트워크 사용자를 대표하는 이 플래시 인터페이스는 밝은 색조를 띠는 투명한 원들로 구성된다. 각 원의 색상은 구체적인 활동을 반영한다. AOL를 사용한다면 웹 서핑을 할 때 짙은 녹색이거나 암청색을 띤다.

다른 〈카니보어 PE〉 클라이언트는 네트워크 감시가 정치적으로 연루돼 있음을 강조한다. 예를 들면, 2인조 뉴미디어 아티스트 엔트로피8쥬퍼!(Entropy8Zuper!)의 〈게르니카〉(2001)는 네트워크를 흰색과 검은색으로 칠해진 불모의 지구, 반이상향 세계라고 상상했다. 이메일 메시지를 나타내는 조각들을 표현하면서 항공기가 궤도를 비행한다. 다른 형태의 데이터는 로켓, 빌딩, 오일 펌프, 길로 시각화된다. 작품의 제목과 단색 팔레트는 전쟁의 폭력성에 대항하는 절규인 피카소의 회화 〈게르니카〉(1937)에서 파생됐다.

〈카니보어 PE〉의 클라이언트인 요나 부르커-코헨의 작품 〈경찰국가〉는 테러리즘을 연상시키는 키워드에 반응하여 개조한 장난감 경찰차 무리의 움직임을 표현한 설치작업이다. "당국이 몰래 알려주는 데이터는 경찰차가 통제하기 쉬운 동일한 데이터이다. 따라서 경찰은 감시의 꼭두각시가 된다"라고 작가는 말했다. 다른 〈카니보어 PE〉 클라이언트처럼 〈경찰국가〉는 감시를 은밀한 활동에서 예술적 광경으로 완전히 바꾼다.

혼합대기, 2001년

RADICAL SOFTWARE GROUP

0003-2

Sat, 21 Apr 2001 18:26:47 -0400

To: ▮▮▮▮▮▮▮▮

Re: an update on Carnivore..

i've successfully installed a new backend for Carnivore. here are the details.

* the backend is now running ▮▮▮▮▮▮▮▮▮▮▮▮▮▮. i was having some problems with ▮▮▮▮▮▮▮▮ seems to work fine, so i'm using that instead. ▮▮▮ has much better features too.

E-1

* the backend is no longer ▮▮▮▮▮▮▮▮▮▮

* i am starting to work on a frontend interface. ▮▮▮▮

So the real question now is *security*. ▮▮▮▮▮▮▮▮

my slution to the security issue is this:
* ▮▮▮▮▮▮▮▮▮▮▮▮
* ▮▮▮▮▮▮▮▮▮▮▮▮

) *78E-1*
) *78E-2*

Sincerely,

79E-1 ▮▮▮▮▮▮▮▮

www.rtmark.com

Constructor, HTML, SiteBuilder
Keywords: corporate parody, hacktivism, prank, collaboration
http://www.rtmark.com

2000년에 최초로 넷 아트가 휘트니 비엔날레에 포함되었다. 전시에 선택된 아홉 가지 온라인 프로젝트 중 하나는 행위미술가 그룹 ®™ark였다(아트 마크라고 읽고 RTMark라고 쓰기도 한다). 휘트니미술관에서는 이 웹사이트를 컴퓨터 한 대에 프로젝터를 연결하여 갤러리 벽면에 투사했다. 미술관의 관람자들은 인터넷에 접속해서 과거와 현재의 프로젝트, 언어의 모조품, 공동 사이트의 그래픽 등이 있는 보관소인 이 그룹의 웹사이트를 보지 않았다. 대신 백스트리트 보이스의 홈페이지, 한 기독교 대학의 사이트, 포르노 사이트 등을 보았다. ®™ark가 계산에 넣은 이러한 반항적인 행위는 2000년이라는 순간의 인터넷의 초상화로도, 뒤샹의 레디메이드로도 보일 수 있다.

파괴는 ®™ark의 작업 방식이다. 이토이 같은 다른 뉴미디어 아트 단체처럼, ®™ark 일원들은 대개 익명으로 활동하며 자유롭게 사회적으로 의식 있는 사보타주에 몰두한다. 이들은 단체 브랜드 의식을 패러디해서 ®™ark의 개별 정체성을 강조한다. 주식회사인 ®™ark는 법적인 손해에서 사업주를 보호하는 똑같은 법적 책임의 한계를 혜택으로 받는다. 다시 말해, ®™ark는 회원들이 재정적인 위험이나 손해에 대한 걱정 없이 반(反)법인, 반정부 행위를 조장하고 참여하도록 허용한다.

이 그룹의 도발적인 행위는 법적인 위협을 일으키기도 했다. 1998년 ®™ark는 벡(Beck)의 노래를 불법적으로 리샘플링한 '해체하는 벡'이라는 CD 제작을 도왔고 이 때문에 벡의 레코드 회사에서 성난 편지를 받았다. 1999년 ®™ark는 조지 부시의 2000년 대통령 선거 캠페인 웹사이트 GeorgeWBush.com을 아주 설득력 있게 풍자한 GWBush.com을 오픈했다. ®™ark 사이트는 사이트 방문자들에게 부시를 모방하고 비공식적인 투표를 유도하여 부시 캠프에 결과를 전달하도록 지시했다. GWBush.com은 사이트를 폐쇄하라는 문서를 받았고 부시는 "자유에도 한계가 있어야 한다"라고 언급했다.

널리 알려졌다는 점과 큰 영향력으로 ®™ark는 이토이라는 이름 때문에 일어난 소송에서 거대 기업 이토이즈에 대항하는 투쟁인 〈장난감 전쟁〉과 그 밖의 다른 뉴미디어 아트에 도움을 주었다. 이런 활동을 하기 위한 기금은 2000년 휘트니 비엔날레 만찬 티켓을 이베이에 경매하는 재치 있는 방법으로 모으는 등, ®™ark는 권력체계의 비평 안에서 상업적, 제도적인 수단을 사용한다.

®™ark 회의실, 1998년

"®™ark은 엄연한 회사이고 법인 조직의
보호를 받지만 다른 회사와 달리,
재정보다는 문화를 개선한다는 점이 중요하다.
®™ark는 금전적 이익이 아니라
문화적 이익을 추구한다."

®™ark

Dow-Chemical.com

Yes Men as WTO

Voteauction.com

CueJack

The etoy Fund

GWBush.com

Reamweaver

Gatt.org

Archimedes

Art Inspection

Deconstructing Beck

 Feb. press release

 press

 nasty letters

 ALPA letter

 April press release

Phone In Sick Day

FloodNet

Secret Writer's Society

Popotla vs. Titanic

B.L.O.

SimCopter

The Y2K Fund

Other past projects

General press

February 17 press release | Past projects / Deconstructing Beck / Feb. press release

FOR IMMEDIATE RELEASE
February 17, 1998

Contacts: info@rtmark.com
(http://www.rtmark.com/)
 illegalart@detritus.net

(http://www.detritus.net/illegalart)

RTMARK FINDS BUCKS FOR BECK RIP-OFF
Group channels money for subversion,
hopes to spark dialogue on corporate wrongs

RTMark is pleased to announce the February
17 release of a new Beck CD: *Deconstructing
Beck*.

Recording artist Beck might be less
pleased. Why? Because it isn't really his
work. *Deconstructing Beck* is a collection
of brilliant but allegedly illegal
resamplings of Beck, produced by Illegal Art
with the help of $5,000 gathered by RTMark
from anonymous donors.

안-마리 슐라이너 & 존 린더 & 브로디 컨던 **Anne-Marie Schleiner & Joan Leandre & Brody Condon**

벨벳-스트라이크
Velvet-Strike

Counter-Strike, Dreamweaver, DVD, HTML, Photoshop, paint, Wally
Keywords: game, hacktivism, intervention, tactical media
http://www.opensorcery.net/velvet-strike

20세기 후반 미 군대와 오락에 사용된 기술은 비디오와 컴퓨터게임으로 모였다. 미 조종사와 다른 군대 요원은 고도로 정확한 디지털 그래픽 특징을 가진 전투 시뮬레이터로 훈련을 받았다. 그리고 전투에서 종종 게임과 흡사한 표적과 항법 체계의 인터페이스를 통해 실제 세계를 경험했다. '일인칭 저격수'로 알려진 게임은 갈수록 사진처럼 현실에 가깝게 묘사되어 참가자들은 3차원의 폭력적 대립에 깊이 빠져들었다. 9/11 테러 이후 안-마리 슐라이너, 존 린더, 브로디 컨던은 도시에서 테러리스트 아니면 반 테러리스트로 게임에 참여하는 '카운터 스트라이크'라는 세계적으로 인기 있었던 일인칭 저격 게임에 매료됨과 동시에 비평을 하게 되었다. 이들은 이 게임이 네트워크 저격 게임의 집합체이자 경제, 종교, 가족, 음식, 아이들, 여자와 난민 캠프와 같은 중동 정치상황의 수많은 복합성을 빼놓고 있다고 보았다.

'카운터 스트라이크' 게임에서는 다수의 선수가 팀 내에서 다른 선수와 대항하거나 같이 싸우고 문자 메시지와 음성 채널을 통해 대화를 나누는 등 똑같은 가상 환경을 인터넷을 통해 공유한다. 게다가 선수들은 게임 공간에 살인을 기념하거나 영지를 눈에 띄게 하고자 스프레이 페인트 즉 그래피티 꼬리표를 끼워 놓을 이미지를 전송할 수 있다. 〈벨벳-스트라이크〉는 미술가들이 '반(反)군대 그래피티'라고 부르는 것을 '카운터 스트라이크'의 가상공간에 끼워넣도록 하는 예술적 간섭이다. 이는 '군대놀이에 대한 환상에 사로잡힘'이란 문구에서부터 테러리스트와 반테러리스트의 사상까지 받아들이는 이미지까지 포함한다. 이 작품의 제목은 극작가 발크라브 하벨이 선도하여 무혈로 공산정부를 전복한 체코슬로바키아의 1989년 벨벳 혁명에서 나왔다.

웹사이트 〈벨벳-스트라이크〉에는 카운터 스트라이크 게임에서 중재를 하기 위한 방법이 있다. 그 절차는 선수들이 게임의 인물을 이용하여 가상으로 반대할 것을 제안한다. 게임 플레이어들이 반복해서 '사랑과 평화' 메시지를 채팅으로 보내고, 움직이는 것을 냉정하게 거부하고 화염을 돌려보내면서 하트 모양의 대형으로 모여야 한다. 이러한 방법은 오노 요코의 〈잃어버리는 지도를 그리자〉처럼 1970년대 교훈적 미술 작품을 생각나게 한다.

게다가 이 사이트는 스크린에서 캡처한 스프레이를 뿜는 행위를 보여준다. 일부 팬들은 폭력성 비디오게임이라는 비판을 하는데, 미술가의 도발적인 행동으로 화가 난 카운터 스트라이크 선수들로부터의 증오 섞인 메일이 그 예다. 그러나 슐라이너, 린더, 컨던은 〈벨벳-스트라이크〉 자체가 비디오게임의 폭력성을 비판하진 않는다고 분명히 표명했다. 대신 군인과 민간인들이 가상세계로 빠져들고, 실생활 전투가 점점 게임을 닮아가고 게임이 점점 실생활을 닮아갈 때 가상 세계에서 무엇이 위험하게 되는지 궁금하도록 만든다.

> "리얼리티는 누구든 구현할 수 있다.
> 현실은 우리가 다시 만들어야 한다."
>
> 안-마리 슐라이너, 존 린더, 브로디 컨던

386 DX

386 DX processor, 4Mb RAM, 40 Mb hard disk, sound card
Keywords: appropriation, cyberpunk, music, performance, pop
http://www.easylife.org/386dx

'사이버펑크(cyberpunk, 하이테크 공상과학 소설)'이란 용어는 초기에 윌리엄 깁슨과 닐 스티븐슨 같은 작가가 네트워크 중심의 과학 장르를 기술하기 위해 썼지만, 모스크바에 기반을 둔 알렉세이 슐긴이라는 컴퓨터 음악가에게도 이 용어가 적용되었다. 슐긴은 그의 웹사이트에서 계속되는 작품 〈386 DX〉를 '세계 최초 사이버펑크 록 밴드'라고 기술했다. 그러나 음악이 그룹 대신에 슐긴 '밴드'는 인텔 386 DX 프로세서로 텍스트를 음성으로 바꾸는 오래된 컴퓨터 한 대와 미디(MIDI, 국제 표준 인터페이스 시스템)로 구성됐다. 슐긴은 마마스 앤 파파스의 60년대 히트송 '캘리포니아 드리밍'에서 90년대 너바나의 '스멜즈 라이크 틴 스피릿'까지 익숙한 팝송을 신시사이저 버전으로 연주하면서 록 스타가 전자 기타를 다루듯 키보드를 능숙하게 다룬다. 슐긴이 연주하는 이 노래들은 초기 비디오게임 사운드트랙에 로봇이 가라오케에서 노래하는 것 같은 소리가 난다.

386 DX를 위한 미디 콘서트, 1999년

슐긴의 콘서트는 런던의 바와 샌디에이고/티후아나 국경에서 열렸는데, 미국에서는 슐긴이 런던에서는 기계가 연주했다. 〈386 DX〉는 슐긴 없이도 독자적으로 연주한다. 오스트리아 그라츠의 보도에서는 지나가던 사람들이 마치 컴퓨터가 거리의 악사인 것처럼 동전을 던져 주었다. 2000년엔 보강된 CD로 '최고의 386 DX'를 발매했다. 이 CD에는 그가 음악을 만들기 위해 사용한 소프트웨어가 들어 있다(윈도 3.1 불법 복사본을 OS로 사용했었다). 팬들은 〈386 DX〉 퍼포먼스의 경험을 다시 체험하려면 개인 컴퓨터에 〈386 DX〉를 작동할 수 있다.

〈386 DX〉 이전에 슐긴은 넷 아트의 선두주자로 명성을 떨쳤다. 1994년 모스크바 WWWArt 센터를 함께 창설했고 '가능한 최고의 예술/불확실한 삶'이라고 미술가들이 말하는 웹사이트에 몰두했다. 슐긴에 따르면 센터에서 주최한 작업은 '예술 작품을 창조하는 것이 아니라 무한한 예술 감정을 제공하는' 웹 페이지를 찾아서 메달을 수여하는 〈WWWArt 어워드〉였다. 초기 온라인 아트 프로젝트에서는 예술적 초연함이 풍기며, 주류 문화에 도취되고 386 DX에 뚜렷이 부각된 팝 아트의 감수성이 나타난 증거를 볼 수 있었다. 작품을 만들고 그것에 대해 토론하고 보여주는 행위예술의 실천으로써 넷 아트를 본 슐긴에게 라이브 음악 퍼포먼스는 논리적인 다음 단계였다.

코리 아칸젤의 〈슈퍼마리오 클라우드〉처럼 〈386 DX〉는 뉴미디어 아트에 재치 있고 유희적인 접근을 취하면서 동시에 역설적인 향수를 불러일으킨다. 미술가들은 국제적이고 이익을 내는 정보 기술 시장과 소비자 문화 특성을 밝히는 새로운 동경을 조롱하기 위해 구식 기술을 사용한다. 슐긴은 순수 예술과 인기 있는 엔터테인먼트를 연결하면서 개념적인 아트의 실천인 음악 퍼포먼스로 접근한다.

어라이프
aLife

15" PowerBook G4, C, OpenGL, XCode
Keywords: artificial life, generative, object, software
http://www.numeral.com/panels/alife.html

뉴미디어 아티스트 존 사이먼 주니어는 그림 붓이나 연필보다 소프트웨어 코드와 픽셀로 주로 작업하지만 영향 받은 사람으로는 20세기 초 화가이자 드로잉이 뛰어났던 파울 클레를 꼽는다. 사이먼의 1996년 작품 〈에브리 아이콘〉은 클레의 드로잉 책『교육학적 스케치북』(1925)의 과정을 고스란히 흉내 낸다. 이 짧은 교재에서 클레는 종이 위에 그린 격자 사각형을 채움으로써 패턴과 구조의 결합 가능성을 시도해 본 내용을 서술했다. 사이먼은 〈에브리 아이콘〉 안에서 클레의 시도를 재해석했다. 자바 애플릿(웹브라우저에서 운영하는 프로그램)이 다음과 같은 간결한 알고리듬을 실행한다. "32×32 격자에 그려진 아이콘. 검정, 흰색의 격자가 허용됨. 모든 아이콘 보임."

컴퓨터의 프로세스 속도를 계산한 후에 모든 사각형이 흰색

인 이미지로 시작하고 각 사각이 검정색이 될 때까지 검정과 흰색 사각형으로 가능한 모든 결합을 배열하기에 이른다. 이런 방식으로 1024개의 격자에 나타나는 가능한 모든 이미지를 그릴 것이다. 컴퓨터에서 초당 100아이콘을 보여주어도 격자의 첫 줄에 가능한 모든 변형을 배열하는 데는 일 년 이상이, 둘째 줄을 완성하려면 50억 년 이상이 걸릴 수도 있다. 식별할 수 있는 이미지는 수백조 년 동안 나오지 않을 수도 있다. 그러나 결과적으로 애플릿은 클레의 조합 그리드를 컴퓨터 버전으로 실현함으로써 가능한 모든 아이콘을 그릴 수도 있다. 사이먼의 웹사이트에서 "〈에브리 아이콘〉은 개념상으로 결정된다. 실제로는 풀 수 없다"라고 서술했다. 믿기 어려운 지속 시간 때문에 〈에브리 아이콘〉은 넷 아트 작품만큼이나 실험적인 생각이다.

1998년 사이먼은 노트북 컴퓨터를 자신이 '미술 기구'라고 부르는 시리즈의 첫 작품인 〈에브리 아이콘〉의 자기충족 버전을 만들기 위해 분해하고 재조립했다. 벽에 고정해 놓은 물체들은 미술관 전시를 위한 것이고 소프트웨어로 작동하고 활기에 찬 회화의 역할을 한다. '미술 기구' 같은 작품이 〈어라이프〉이다. 이 작품은 3차원적 구성이 계속해서 변화하는 6개의 격자가 특징이다. 각 추상 애니메이션은 살아 있는 진화 체계에서 나타나고 재조합하는 과정을 모형으로 만드는 소프트웨어에서 실시간으로 나타난다. 사이먼은 손으로 그린 형태와 스캔한 지도를 포함하여 소립자 구조의 과학적 도형, 행성 체계와 현미경으로 보는 생물체를 닮은 이미지를 창조하고자 다양한 소스를 사용했다(조지 넬슨의 '볼 클락' 같은 모더니스트 디자인 오브제는 말할 것도 없다). 〈어라이프〉는 〈에브리 아이콘〉보다 훨씬 더 복잡하고 화려하지만 둘 다 사이먼의 작품에서 코딩이 얼마나 중요한지 보여준다(그는 항상 모든 소프트웨어 코드를 직접 프로그램한다). 사이먼은 제작되는 이미지만큼이나 소프트웨어 자체를 예술 작품의 부분으로 여긴다. 그의 반복되고 실험적인 코딩 과정은 가능성을 탐구하고 우연을 기회로 삼는 방식이다.

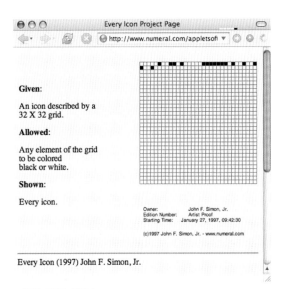

Every Icon (1997) John F. Simon, Jr.

에브리 아이콘, 1996년

여성의 확장
Female Extension

HTML, email servers, Perl
Keywords: cyberfeminism, hacktivism, intervention, tactical media
http://artwarez.org/femext

1997년은 북 코식이 넷 아트라는 용어를 처음으로 사용했던 해이고 현대미술전 도쿠멘타 X에 처음으로 인터넷 기반의 작품이 전시에 포함된 해이기도 하다. 함부르크 쿤스트할레의 게겐바르트 미술관은 그들이 국제 넷 아트 대회를 주관하는 세계 최초의 미술관이라고 발표했다. 미술관 측은 사이버 공간에서 가상 날개를 달아줌으로써 개인의 능력을 확장시켜 온라인 실존을 주장하며 이 작업을 '확장'이라고 불렀다. 이 대회의 기획자는 출품 작품이 필히 인터넷을 위한 작업이어야 한다고(다른 매체가 인터넷으로 소개되는 것이 아니라) 한정했다. 주최측의 정교한 관리에도 불구하고 280점의 출품작 중 200점 이상이 가짜 여성 넷 아티스트가 지원한 것이었으며 작품들은 모두 사이버 페미니즘 미술가 코넬리아 솔프랭크가 전략적 방해를 위해 한 가지 소프트웨어로 제작했다. 작가는 자신의 기만적인 행동을 전기용품의 이름에서 따 와서 〈여성의 확장〉이라 불렀다.

〈여성의 확장〉에서 솔프랭크는 7개의 다른 나라 여성들의 이름, 국적, 전화번호 등을 짜깁기했다. 그리고 이러한 자취를 없애기 위해 여러 인터넷서비스 공급업체들로부터 이메일 계정을 받아냈다. 솔프랭크는 이 이름들로 대회에 등록했다. 이로 인해 미술관 측은 280명이 대회에 지원했고 그중 2/3가 여성이라는 보도자료를 내보냈다. 위조 등록을 하기 위해 개별적으로 넷 아트 작품을 만들어야 했으므로 솔프랭크는 웹페이지상에서 스캔한 HTML, 데이터, 이미지 등을 리믹스하여 조디의 HTML을 파괴하는 것과 거의

여성의 확장, 1997년

비슷한 대용품을 만들었다.

비록 솔프랭크가 위조한 여성 등록자들로 대회를 어지럽게 했지만 그녀의 작품들 중 아무것도 순위에 들지 못했다. 솔프랭크 덕분에 참가자 대부분이 여성이었지만 상을 받은 세 명은 모두 남성이었다. 솔프랭크의 시도가 가져온 결과는 전시회의 미술가 선별 작업에 편파적인 성차별주의가 널리 퍼져 있다는 것이었다. 사이버 페미니즘 역사에서 중요작인 〈여성의 확장〉으로 솔프랭크가 비판하려 했던 것은 다른 분야에서와 마찬가지로 1990년대 중반에 확산된 온라인 세계와 기술 산업에서 남성들의 활동이 지배적이라는 것이었다. 솔프랭크에 따르면 사이버 페미니즘은 유머와 심각함의 결합, 정치와 미술의 전략을 결합하는 역설을 이용하는 것이 특징이다. 역설적으로 '확장'의 심사위원 중 한 명은 1970년대 페미니즘 미술가 발리 엑스포트였다.

'확장'에서 뽑힌 3명을 공표했을 때 솔프랭크는 자신이 했던 비밀스러운 행동을 알리기 위해 보도자료를 발표했다. 〈여성의 확장〉을 전개하기 위해 솔프랭크는 웹사이트에서 무작위로 내용을 모아 독립적인 예술 작품을 만들어 개별적인 등록을 하기 위해 프로그램을 개발했다. 이 도구의 이름은 '넷 아트 생성기'였고, 이는 우연의 미학을 위해 표면 위에 찢어진 종이를 던져 만든 장 아르프의 다다 콜라주를 회상하게 만든다.

> "사이버페미니즘은
> 수사적 전략일 뿐만 아니라
> 정치적 수단이기도 하다."
>
> 코넬리아 솔프랭크

since May, 01 3045

2001

Digital still cameras, custom software, data projectors
Keywords: media archaeology, time, Web cam
http://www.thing.net/empire.html

인터넷이 대중적인 커뮤니케이션 형태가 되기 얼마 전인 1991년, 독일 조각가 볼프강 슈텔레는 미술가들과 문화이론가들이 그들의 작품과 아이디어를 교환하고 토론하기 위해 모뎀으로 작동하는 전자게시판 시스템(BBS)의 일종인 〈더 씽〉을 설립했다. 이는 1920년대 몽파르나스의 카페와 같은 것으로 〈더 씽〉은 격렬한 토론과 협동단결이 이루어지는 생동감 있는 창의적 집단이었다. 1995년 슈텔레는 〈더 씽〉을 월드와이드웹으로 옮겼고 웹사이트 호스팅 등 여러 서비스를 해마다 확장해나갔다. 〈더 씽〉의 실용적인 양상에도 불구하고 이 프로젝트는 전체적으로 예술적 작업과 일상적 행동의 경계가 흐려진 참여 공간, 요셉 보이스식의 사회적 조각 같다.

1999년 슈텔레는 카를스루에에 있는 'ZKM 아트 미디어 센터'의 '넷_컨디션' 전시를 위해 뉴욕의 웨스트 첼시 부근에 자리잡은 〈더 씽〉의 고층빌딩 사무실에 디지털 카메라를 설치하고 렌즈를 엠파이어스테이트 빌딩 쪽으로 고정했다. 그가 잡은 빌딩 이미지는 인터넷을 통해 ZKM 미술관 벽면에 영사되었다. 슈텔레는 새벽부터 해질 무렵까지 엠파이어스테이트 빌딩을 촬영한 앤디 워홀의 8시간짜리 영화 '엠파이어'(1964)에서 참고하여 〈엠파이어 24/7〉이라고 설치작품의 제목을 달았다. 슈텔레는 워홀의 영화처럼 카메라의 움직임 없이 건물 자체를 구성물로, 건물과 하늘의 조명효과가 보이는 대로 엠파이어스테이트 빌딩의 정적인 장면을 계속 보여주어 주의를 집중시켰다. 두 작품은 모두 시간을 표현하지만 워홀의 구성적인 영화가 최대의 지속성을 갖는 반면 슈텔레의 웹캠 작업은 인터넷 커뮤니케이션의 일시적 압축상태를 보여준다. 슈텔레의 〈엠파이어 24/7〉은 '일시적 소비를 위한 일시적 이미지'에 관한 것이다. 슈텔레의 작업은 어디서나 구할 수 있는 웹카메라로 인터넷 접속이 가능한 사람이면 누구나, 언제 어디서든 세상의 모든 장면을 담아낼 수 있다는 것을 보여준다. 슈텔레의 프로젝션은 마치 카를스루에의 미술관 벽면을 통해 뉴욕시를 바로 볼 수 있는 가상의 창문을 바라보는 인상을 준다. 〈엠파이어 24/7〉은 인터넷이 물리적인 거리를 파괴하는 방법을 확실하게 보여주었다.

슈텔레는 생생한 풍경화라는 개념으로 웹카메라를 미술관의 설치작업에 사용하여 야외에서 시시각각으로 변하는 환경을 여러 개의 대형 영사기로 보여주기를 계속했다. 2001년 9월, 슈텔레는 뉴욕의 포스트매스터스 미술관에 설치한 〈2001〉이라는 작품에서 3개의 웹카메라를 이용하여 슈투트가르트 근처의 웅장한 수도원, 베를린의 알렉산더 광장에 어렴풋이 보이는 TV타워, 그리고 맨해튼 남부지역을 보여주었다. 맨해튼의 웹카메라가 세계무역센터가 공격받는 장면을 실시간으로 포착함으로써 이 작품은 인터넷 시대의 역사화(畵)로 간단히 탈바꿈했다.

엠파이어 24/7, 1999년

트랜스보더 트라우저 지역
The Region of the Transborder Trousers (La región de los pantalones transfronterizos)

3DS Max, data projector, GPS, MaxScript
Keywords: data visualization, installation, locative, surveillance
http://www.torolab.co.nr

21세기에 들어서면서 미술가들은 물리적 공간에서의 위치를 인공위성을 통해 추적할 수 있는 위성항법장치(Global Positioning System, GPS)로 작업을 시도하기 시작했다. 티후아나에 기반을 두고 라울 카르데나스 오수나가 이끄는 건축가, 미술가, 디자이너, 음악가들의 모임인 토로랩은 〈트랜스보더 트라우저 지역〉에서 티후아나와 샌디에이고의 국경에서 일상생활의 논리성을 탐구하기 위해 GPS 송신기를 사용했다. 이 작업은 지역 거주자가 국경을 넘는 움직임을 보여줄 뿐만 아니라 위치 파악 기술의 예술적 잠재성을 보여준다.

5일 동안 이 모임의 멤버들은 토로랩이 디자인한, 멕시코 여권을 넣을 수 있는 크기의 비밀 주머니가 하나씩 달린 티셔츠, 바지 두 벌, 재킷, 스커트, 조끼 등을 입고 그 안에 GPS 송신기를 휴대하고 다녔다. 그리고 그들이 운전하고 다니는 차의 연료 소비도 기록했다. GPS와 연료정보는 컴퓨터로 처리하여 애니메이션 지도로 시각화했다(토로랩이 프로그램한 소프트웨어를 사용). 토로랩의 회원들은 격자와 원이 그려진 도시 지도에 색점으로 나타나는데 원의

지름은 토로랩 회원의 연료 탱크에 남은 연료의 양을 나타낸다. 2005년, 〈트랜스보더 트라우저 지역〉은 마드리드의 현대미술박람회인 ARCO에 설치되었다. 이 설치작업에서 티후아나/샌디에이고 지역의 지도가 양각으로 바닥에 새겨졌고 그 위에 애니메이션 지도가 영사되었다. 이 애니메이션은 며칠간의 지역 데이터를 압축하여 8분간 반복재생(원래의 속도보다 900배 정도 빠른)했고 각 회원들이 불규칙적으로 움직이는 것을 추적했다.

매일 10만 건 정도의 국경이동으로 티후아나/샌디에이고 국경 지역은 세계에서 가장 복잡한 장소 중 하나이다. 히스 번팅, 케일 브랜든의 작품 즉 국경 통행에 필요한 문서가 부족한 사람들을 위해 비밀리에 국경을 넘을 수 있는 온라인 가이드인 〈보더싱〉(2002)처럼 〈트랜스보더 트라우저 지역〉은 창의적 실험을 위한 기회로써 끝없는 교통 정체와 굴욕적인 수색을 겪으며 국경을 탐구했다. 〈트랜스보더 트라우저 지역〉은 공개적으로 정치적 비평을 하기 위한 작품이 아니라 처음으로 국경을 심미적 경험으로 이해하려고 했다. 이것은 토로랩의 〈버텍스 프로젝트〉(1995~2000)가 티후아나/샌디에이고 국경을 넓히고 거대한 멀티미디어 전시의 역할을 할 광섬유와 철강으로 만든 보행자 다리 건설을 제안한 것과 비슷하다. 참여자들은 이미지와 텍스트를 온라인 컴퓨터로 전송하여 다리 위 광고판 크기의 스크린 두 개 위에 영사하여 다리를 민중이 만들어낸 예술적인 장관으로 변모시킬 것이었다.

토로랩은 1995년에 카르데나스 오수나에 의해 설립되었다. 이데올로기적으로 진보한 디자인 문화를 통해 티후아나와 국경지역 주민들의 생활상을 조사하고 삶의 질을 높이기 위한 사회 단체였다. 토로랩의 '일상의 숭고함을 위한 유토피아 추구'는 1920년대에 '생활 속의 예술'이라는 슬로건으로 건축과 의복 디자인을 실험한 러시아의 구성주의 미술가 블라디미르 타틀린의 작품에서 유래했다.

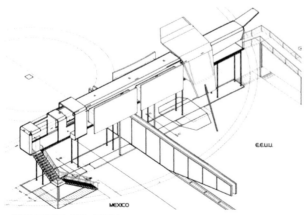

버텍스 프로젝트, 1995~2000년

다시 문을 부숴! 지옥의 문–빅토리아 버전
BUST DOWN THE DOOR AGAIN! GATES OF HELL-VICTORIA VERSION

Flash, metal structure, Samsung Internet refrigerators, sound system
Keywords: cinema, concrete poetry, installation, narrative, remix
http://www.yhchang.com/GATES_OF_HELL.html

1999년 파리 제1대학에서 미학으로 박사학위를 취득한 한국인 미술가 장영혜와 서울에서 주로 활동하던 미국 시인 마크 보그는 호주 브리즈베인의 아시아태평양 멀티미디어아트가 주최한 넷아트 워크숍에 참가했다. 그들은 전문가가 되는 데 몇 년씩 걸리는 웹애니메이션 툴인 플래시에 집중했다. 둘쨋날, 그들은 스크린에 문자가 나타나도록 하고 애니메이션에 곡을 다는 이 툴의 두 가지 기본적인 기능을 배웠다. 백남준이 비디오라는 매체를 찾아낸 것과 마찬가지로 장영혜와 보그는 자신들의 매체를 찾아냈다. 장영혜 중공업이란 이름으로, 웹브라우저 창에서 빠르고 연속적으로 움직이며 스크린을 꽉 채우는 문자 영화를 만들어냈다. 그 문자들은 극적인 이야기를 만든다. 장영혜와 보그는 여러 가지 언어로 섹스, 폭력, 불화, 삶의 중요성 등을 서술했다. 장영혜와 보그는 새로운 기술의 세련된 사용을 강조하기보다는 설득력 있는 톤으로 쓰인 매력적이고 효과적인 문장을 선보인다.

〈문을 부숴!〉는 한 가정에 신원 미상의 침입자들이 무기를 가지고 한밤중에 침입하는 이야기이다. "그들은 당신이 잠든 사이에 문을 부수고 집에 들어와 속옷 차림의 당신을 길거리로 밀어낸다……." 이야기는 2인칭 시점으로 시작해서 1인칭 시점으로 바뀌며 다양한 시선으로 서술된다.

2004년에 장영혜 중공업은 〈다시 문을 부숴! 지옥의 문–빅토리아 버전〉을 제작했다. 이것은 서울 삼성미술관의 로댕갤러리에서 있었던 자신들의 전시에서, 아홉 대의 인터넷 냉장고가 설치된 전시장 광경을 촬영한 사진 위에 붉은색 글씨를 올려 만든 리믹스 작품이다. "넷 아트를 인터넷 냉장고로 표현하는 것은 흔치 않은 일이라고 생각한다. 광고기획자들은 인터넷 냉장고가 주부들이 최첨단 기술의 삶을 누리게 해준다고 믿는다. 그러나 우리가 '지옥의 문'이라 제목을 붙인 이유는 냉장고가 여자들을 부엌에 잡아둔다고 느꼈기 때문이었다"라고 작가들은 말했다.

대부분의 뉴미디어 아트에서는 관람자를 참여자로 만들기 위해 작품에 상호작용성을 활용한다. 장영혜 중공업은 상호작용성을 피했으나 그 결과는 수동적인 경험이 아니었다. 텍스트가 나타나는 속도를 빠르게 해서 관람자가 문장에 몰두하도록 만든다. 〈문을 부숴!〉는 제한된 의미로 강력하고 감정적인 충격을 주는 능력이 놀랍다.

'장영혜 중공업'은 탄탄한 시(詩)와 실험적 영화의 영역과 밀접하게 관련되어 있다. 타이틀 스크린에 '장영혜 중공업 제공'이라고 지속적으로 표시하는 것도 영화사(史)와 관련 지을 수 있다. 뿐만 아니라 숫자로 카운트다운하는 방법도 초기 영화와 유사하다.

THE
DOOR

문을 부숴!, 2000년

DOOR

1쪽
안-마리 슐라이너 & 존 린더 & 브로디 컨던
벨벳 스트라이크 Velvet-Strike
2002, Counter-Strike, DVD, HTML
http://www.opensorcery.net/velvet-strike

2쪽
제니퍼 & 케빈 매코이
에브리 샷/에브리 에피소드
Every Shot/Every Episode
2000, 277 DVDs with sound, carrying case
DVD 플레이어, LCD 모니터

3쪽
라파엘 로사노-에메르
벡토리얼 엘리베이션 Vectorial Elevation
1999년 멕시코시티의 소칼로 광장을 바꾸기 위한
쌍방향 미술작품이다. 광장 주변에 18개의 로봇
서치라이트를 배치하고 웹사이트 방문자들이 3차원
인터페이스를 이용하여 조정하게 함으로써 빛으로
공간을 조각할 수 있게 만들었다.
http://www.alzado.net

사진 출처
The publishers would like to express their thanks to the archives, museums, private collections, galleries and photographers for their kind support in the production of this book and for making their pictures available. If not stated otherwise, the reproductions were made from material from the archive of the publishers. In addition to the institutions and collections named in the picture descriptions, special mention is made of the following:
p. 2: Courtesy Postmasters Gallery, New York
p. 4: Photo Martin Vargas
p. 8: Courtesy PaceWildenstein, New York
p. 14: Photo © Museum of Contemporary Art, Chicago, Photo Michael Raz-Russo
p. 21 left: Dia Center for the Arts, New York
p. 52: Photo Peter Cunningham

참고 도판
78쪽: 혼합대기 *Amalgamatmosphere*, 2001년, a CarnivorePE client by Joshua Davis, Branden Hall and Shapeshifter

뉴미디어 아트

지은이: 마크 트라이브/리나 제나
옮긴이: 황철희

발행일: 2008년 6월 15일
펴낸이: 이상만
펴낸곳: **마로니에북스**
등 록: 2003년 4월 14일 제2003-71호
주 소: (110-809) 서울시 종로구 동숭동 1-81
전 화: 02-741-9191(대) /편집부 02-744-9191 /팩스 02-762-4577
홈페이지 www.maroniebooks.com

ISBN 978-89-6053-056-0
SET ISBN 978-89-91449-99-2

Korean Translation © 2008 Maroniebooks, Seoul
All rights reserved.

Printed in Singapore

NEW MEDIA ART by Mark Tribe/Reena Jana
© **2008 TASCHEN GmbH**
Hohenzollernring 53, D-50672 Köln
www.taschen.com

Editorial coordination: Sabine Bleßmann, Cologne
Design: Sense/Net, Andy Disl and Birgit Reber, Cologne